U0015004

中國名畫家全集

高劍父

編著·蔡星儀

藝術家出版社

前　言

　　畫者，本於天地之靈氣，結於人心之妙想。畫家立於天地之間，萬象在旁，神思融趣，忽然劃然，振筆直遂，以追其所見所聞所感；絕叫一聲，縱橫萬狀，以成精品。吾國繪畫淵源有自，自晉顧愷之，千數百年來，流派林立，代不乏賢；洎乎南北，哲匠間出，風格迥異，自成風範；浩浩長江，巍巍崑崙，不足以道其高遠。後人欲知其詳窺其妙，亦難矣。

　　予生不能為畫，而縱觀古今名家之作，與其一時不得不然之變，始知法後能知無法。前輩有言，此道中盡可寄興，其然歟？展讀歷代名蹟，更覺其法如鏡花水月，宛然有之，不可把捉；而其無法，如長天清水，茫宕無際。

　　此一全集系列裒集古今，選歷代名家之尤者，道其生平事蹟、畫論理念、技法特色、前傳後承，使覽者窺一斑而見全豹，知一畫師而曉一代之畫，讀數十名畫家之集，而知吾國數千年繪畫文明之概況。

　　蓋因年代久遠，戰亂頻仍，名畫流失損壞者不可勝記。因有名家而畫不存者，有畫雖存而寥寥幾稀者，有畫家雖名，而其生平行藏不見於記載者，是故圖文存世不多，介紹不可周全，乃使數人一集，聊勝於無也。

　　昔歐陽詢編《藝文類聚》有云：「欲使家富隋珠，人懷錦玉，以為前輩綴集，各抒其意。」此集之意也。

<div align="right">王亞民</div>

目 錄

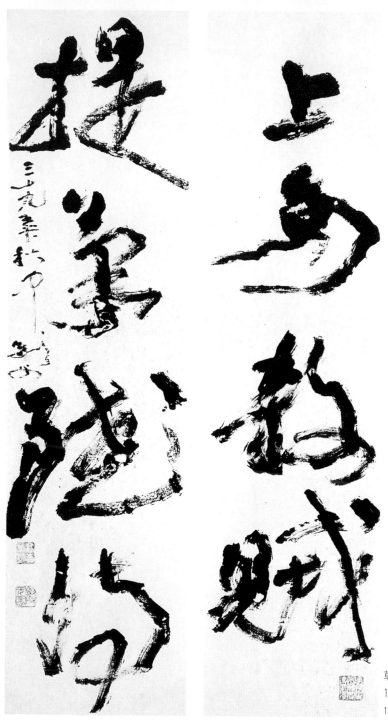

草書四言聯
1950年
131.8×34.3cm

一　生平概述

「煞星」的童年

　　清朝光緒二年八月二十七日，也就是西元一八七九年十月十一日，在珠江三角洲的番禺縣大石鄉員崗村的一個鄉下郎中的家裡，一個嬰兒呱呱墜地。但是，這個新生命的誕生並沒有給這個家庭帶來喜悅和歡樂，產婦房門外的叔伯姑嬸們個個臉色陰沉、憂心忡忡。因為這一天是封建迷信時代認為的大凶之日，據說，在這一天出生的人是天上「煞星」降世，必將給整個家庭帶來災禍。

　　人們七嘴八舌，圍著嬰兒的父親勸說，要他趕快把這個小生命抱出去扔掉。做父親的哪裡忍心呢！他只好沉默著，低頭不語。不知是誰想出了一個主意，說：「不如把他送到育嬰堂去吧。」聽到「育嬰堂」三個字，孩子的父親不禁打了一個寒噤，眼前彷彿閃現出了無數個小小的骷髏頭。

　　現在的年輕人大概很少能知道什麼叫「育嬰堂」了。在災難深重的中國舊社會裡，廣大的人民飢寒交迫，在死亡線上掙扎。不少窮苦人家在生下孩子後無法養活，不忍眼睜睜地看著孩子在家中餓死，在走投無路之時，只好橫下心來把孩子放在路邊，祈望萬一能碰上個好心人把孩子收養下來，也算給孩子一線生機。於是標榜「博愛」的外國傳教士，就在廣州設立了一個專門收養這些棄嬰的所謂慈善機構——育嬰堂。父母把孩子送到育嬰堂，孩子似乎是得救了，其實那裡也免不了飢餓、疾病、肉體和心靈的

初秋圖
68×34.5cm

無窮無盡的折磨。每一天不知有多少個幼兒孩童在痛苦無告中離開人世！

孩子的父親走進產房，圓圓的臉蛋上泛著紅光，望著兒子那胖嘟嘟的四肢亂掙亂蹬，似乎是在對即將降臨的厄運的抗爭。一個多麼可愛的壯小子！他的心一下子鐵定了，誰也不能把孩子從他的手上奪走。於是，他猛地把房門關上，對眾人下了逐客令。人們見此情景，知道任何勸說都無濟於事，也就只好搖著頭嘆著氣散開了。這個在大凶日來到人間的小生命終於在慈父的懷中保住了。他就是近代中國嶺南畫派的創立者——國畫大師高劍父。

高劍父，原名崙，字卓庭（一說爵亭），劍父是他的號。他的祖父高瑞彩，是個中醫，但性好習武及繪畫，尤其是竹子畫得頗好。父親高保祥，也習醫，但無固定職業。他生有六個兒子：桂庭、靈生、冠天、劍父、奇峰、劍僧。高劍父幼年時，家境還勉強可以過得去。五歲那年，父親把他送入廣州一間私塾裡讀書，學些「子曰」、「詩云」之類的儒家經典。高劍父自幼喜歡「畫公仔」（廣東方言，即畫人物畫），課餘塗塗畫畫，也常常得到親友們的誇獎。父親雖然無固定職業，但有行醫的祖父和長兄桂庭出外做工幫補家用，因此一家人的生活還算過得去。高劍父日間在私塾裡讀書，課餘則畫畫遊戲，也過得相當的無憂無慮。這樣的生活過了五年，他又添了一個弟弟，取名高山翁，字奇峰，後來也成為「嶺南三傑」之一的大畫家。高奇峰出生後一年，家計就越來越艱難了，十歲的高劍父無法繼續他在私塾裡的學習，只好返回鄉下給一位族兄當童工種田。但是，經過鴉片戰爭和太平天國革命打擊的清王朝此時已經腐敗不堪，加上帝國主義的侵略步步深入，中國人民已經是深深陷入了沉重的苦難之中，

農村的經濟已經破產，小童工的艱難日子也難以維持了。這位族兄自顧不暇，就把這個小小的幫工辭退了。在一家人淒惶的神色中，十二歲的高劍父只好又捲起了破爛的行李，投奔到黃埔新洲一個族叔那裡。這位族叔也是一位鄉村的郎中，在黃埔墟鎮上開了一間小小的中藥店，行醫兼售藥，因為一個人忙不過來，需要一個做雜役的工人，高劍父就在他家做些挑水、劈柴、做飯、清潔……的粗活，雖然辛苦勞累，但總算有個吃飯的地方。在族叔那裡做活，白天是一刻也不能休息的；可是，每當夜幕降臨，把店門關上以後，卻也還有一些空暇。

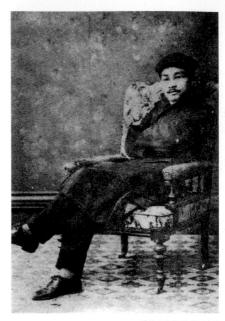

青年時代的高劍父

這位族叔是個粗通文墨的鄉下知識分子，能背些唐詩古文，還會畫幾筆文人畫。每當此時，他就把高劍父叫到櫃台邊，教他背誦詩文，寫毛筆大字和畫畫。這睡前的短暫時光，往往使少年的高劍父忘卻了白天一天的辛勞，興趣盎然、專心致志地念著、寫著、畫著，藝術的種子撒在幼小的心田。然而，在這民不聊生的晚清末季，族叔的小藥店的生意也越來越淡，生計越來越難以維持。勉強支撐了兩年，實在無法，只好把高劍父打發回老家。十四歲的高劍父告別了族叔回到了番禺家中。這時，長兄桂庭已經結婚，分家搬到了廣州河南去了。高劍父見到失業的父親和嗷嗷待哺的弟弟，覺得自己不能呆在家裡吃閒飯，於是決定到廣州河南長兄家中暫住，尋找生活出路。

古泉先生門下的苦學生

　　人生往往有著許多偶然的因素，隨便走出的一步，有時卻會決定一個人的一生。十四歲的高劍父為了生活的出路遷到長兄家中暫時棲身，可以說是他走上藝術道路，成為大畫家的一個起點，這恐怕是高劍父當時也未必能料到的吧！

　　十九世紀末的廣州河南，尚是阡陌連綿、田疇瓜圃相接的農村，與今天高樓林立、通衢廣道、車水馬龍的景象真是兩個世界。不過在這個遠離鬧市的珠江南岸農村中，卻居住著一位當時的名人——清末花鳥畫名家居廉。

　　居廉，字士剛，號古泉。因為是廣東番禺縣隔山鄉（今在廣州河南區）人，所以又常常在畫上署名「隔山樵子」、「隔山老人」等號，他出生於道光八年（1828

居廉與其友徒在所居「居廉讓之間」別業（攝於1904年，廣州，左五為高劍父）

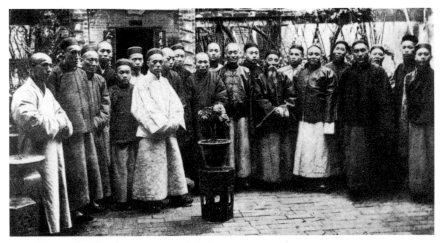

年），在光緒三十年（1904年）去世，是清朝末年廣東的一位著名花鳥畫家。居廉一生大部分時光是以在家鄉賣畫和教授學生維持生活。由於他很有名，當時廣州地區的一些附庸風雅的富貴公子、士紳都拜在他的門下當學生，生活也還安定。他在隔山鄉的住所，疊石種花蒔草、養禽鳥、飼蟲魚作爲畫材。他把自己的畫室命名爲「嘯月琴館」。居廉的畫直接受他的堂兄居巢傳授，而居巢是遠師清初花鳥畫大師惲壽平，近法流寓兩廣的江蘇畫家宋光室（字藕堂）、孟覲乙（字麗堂）的。不過居巢的畫風是由居廉才發揚光大的，繪畫史上稱之爲「居派」。「居派」的繪畫很注重生活體驗和積累，很注意實地去觀察描寫自然生長的花鳥草蟲，堅持「以造化爲師」。居廉常於豆棚瓜架、花間草叢進行觀察，夜間甚至打著燈籠到庭園中去，誘來飛蛾蟲子暗記默識，或者用玻璃箱蓄養昆蟲，以便仔細端詳，有時又用針把昆蟲釘在牆上寫生。因此，他筆下的花鳥蟲魚，形態逼眞，姿態生動，活靈活現，趣味雋永，成爲雅俗共賞的藝術佳作。

少年的高劍父早就熟知居廉的大名了，在一些店鋪和大戶人家也見過居廉的精美生動的畫作，對於這位名畫家

初入居門鈎稿（一）
19世紀末作　24×21.5cm

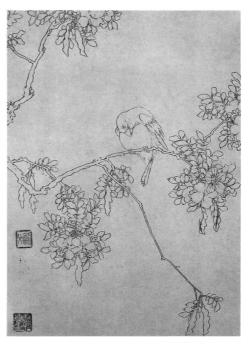

初入居門鈎稿（二）
19世紀末作
30×21cm

是十分敬仰的。這時他搬到長兄處寄住，與這位名畫家是同一區。這時的居古泉先生，雖然是已屆暮年，但在他那兒學畫的人仍然不少。高劍父更經常地聽到人們談論這位名畫師，他產生了一個強烈的願望——拜這位居古泉先生為師！但是，雖說大家都同住在一個河南區，但居廉是名滿南粵的老畫師，高劍父只不過是一個窮苦無依的少年。拜師學藝，居廉此時收門徒學費很高，豈不是痴心夢想？但高劍父對於學習繪畫的熱情已如火山噴發，一切困難都不能使他對藝術事業熾熱的理想追求平息下來。他到處央人介紹，請人向古泉先生致意，終於感動了他的另一位族叔——高祉元。這位高祉元先生是位舉人老爺，是廣州河南南州鄉的紳士，與居廉頗有些交情。他見到少年堂侄，人窮志不短，為了達到學畫的目的竟有一股百折不撓的蠻勁，似乎是個可造之才，於是就親自帶上高劍父去見居廉，把高劍父矢志藝術的苦心陳述一番。這位居古泉先生本來就是位善良的老人，一向很同情窮苦人家，聽到高祉元的介紹大為感動，二話沒說，免了高劍父的學費，慨然應允收下這個窮人的孩子做學生。從此，這位未來的嶺南派大師正式從師學藝了。

高劍父這位有志氣的窮少年一下子成了名畫家的弟子，他的興奮和激動就甭提了，他似乎有一股無法估量的勁兒在心中生發出來。他哥哥的家離居廉的「嘯月琴館」有十幾里地，十四歲的高劍父每天天未亮即起來，稍稍吃點東西即步行到居先生處上課。中午休息，人們各自去吃午飯，他身無分文，餓著肚皮在畫室裡等候。人們吃過午飯回來，又開始了下午緊張的學習。夕陽斜照，炊煙四起，一天的功課結束了，他又步行十幾里返家，等待他的，不是什麼豐盛的晚餐，而是僅能填飽肚子的粗茶淡

飯。當時的河南地區並無大路，從哥哥家到居老師家的十幾里地，都是迂迴崎嶇的田疇小徑，每當刮風下雨，泥濘水漫，成年人行走都感到很困難；但少年高劍父卻毫不在乎，他只有一個思想——學畫，學畫！無論是風雷雨電都不能使他有絲毫的畏縮，總是按時來到古泉先生的畫室裡恭候老師的到來。年逾古稀的古泉先生雖然弟子眾多，可從來未見過一個人像高劍父那樣有毅力、刻苦好學、奮發向上的，不禁大為讚賞。當他了解到這位窮學生每天中午都是餓著肚皮的，更是深深感動，於是通知家裡的人把高劍父留在家中免費食宿。居老先生家裡的人想不通，已經免了這個學生的學費，夠照顧他啦，怎麼還要白白供他吃飯，給他騰出房子住宿？居老先生為了高劍父不受家人的白眼，於是表面上宣布每月收高劍父二兩銀子的伙食費。其實，就是每月二兩銀子，高劍父亦拿不出來啊！他只好辭謝老師的好意。居老先生安慰他不要介意，沒有錢就不交嘛！這樣，高劍父就在居家住下來了。

古泉先生是古道熱腸，愛才識人，可是他的家人都並不懂得何謂人才和藝術。他們看著家裡平白添了個白吃飯的人，心裡老大的不痛快，一些在居家做工的外人更是不甘心照料這個窮小子。於是日子一久，白眼相加，嘴裡時時掛著奚落譏諷的言辭，有時甚至故意找碴，製造事端，捉弄、侮辱高劍父，甚至跑到介紹高劍父來學習的那位高祉元先生處去要高劍父的伙食費。寒來暑往，在居家住了一年的高劍父既打下了堅實的繪畫基礎，也飽嘗了世態炎涼的種種辛酸。這位少年開始成熟起來了。

「洋學堂」與「鏡香池館」

　　十九世紀的最後幾年，正是清朝統治集團中的「洋務派」大力推行「自強新政」的年代。新興的洋務派頭面人物張之洞在中法戰爭（1884年）時由山西巡撫遷任兩廣總督。他起用已經退職的原廣西提督馮子材，擊敗了法國侵略軍，得到兩廣人民的好感。他又在黃埔創辦了廣東水陸師學堂，建立槍炮廠，開設礦務局，建立廣雅書院等新式學校，大力在廣東推行「洋務運動」。一時之間，廣東衰殘凋敝的政治經濟似乎出現了一點兒迴光返照。這時高劍父在黃埔的族叔被聘請為黃埔水師學堂的醫生。這位族叔幾年來一直惦記著那位聰明好學、刻苦自勵的小堂姪，這次有機會擔任水師學堂的醫生，經濟上也有了轉機，便立刻把高劍父接到水師學堂來讀書。

　　水師學堂，是洋務派推行「新政」辦起來的所謂「新學堂」。它沒有統一的學制，也沒有一定的學習傳統。它的整個宗旨，就是張之洞的「中學為體，西學為用」，即以儒家的思想為根基，吸收西方的科學技術。學習的內容，除了「四書」、「五經」等等之外，「西文」（外語）、「西藝」（西方的軍事技術和工業技術）也佔有重要地位。這時候的高劍父剛剛跨入青年時代，對社會、人生充滿著熱烈的憧憬。滿懷著改變現狀的強烈要求和衝動，他邁進了這所在當時是全新的「學堂」。然而，天有不測風雲，他入學半年卻生了一場大病，不得不中途輟

學，返回廣州河南哥哥的家中養病。病中的高劍父仍念念不忘他的繪畫學習，只要身體稍稍恢復，他就支撐著虛弱的身體走到居老師的畫室中去學習。這一年，他又添了一個弟弟，就是後來嶺南畫派的名畫家高劍僧。高劍僧的出生，家庭的擔子更重，父親積勞成疾，不幸在劍僧不到一歲時就撒手離開了這苦難的塵世。也就在這一年，中日甲午戰爭爆發了，洋務派經營的北洋艦隊全軍覆沒，接著中日「馬關條約」簽訂，中國進一步半殖民地化了，中華民族的危機更為嚴重了，處在水深火熱之中的廣大中國老百姓的生活更為痛苦了。在這民族危亡、民生塗炭之際，高劍父的一家更是禍不單行。父親病逝不到兩年，母親和長兄桂庭又相繼病逝，全家的生活重擔落在他的三哥冠天的肩上，家境已經到了揭不開鍋的地步。

在家庭經濟如此窘迫的情況下，十八歲的高劍父面臨著人生道路的嚴峻抉擇，要繼續藝術道路的攀登嗎？你必須解決自己藝術作品的出路，找一個藝術贊助人；否則，只有改弦更張，另謀職業，挑起扶持幼弟、養家糊口的重擔。這時的高劍父，經過在居廉門下四年的刻苦學習，在居氏的大批弟子中，已經是鶴立雞群，才華出眾。他回顧自己幾年來學畫的艱難道路，堅定了獻身藝術的決心。箭既然已經在弦上，就要射出去；生活的道路已經邁出了堅實的步伐，就要走下去；理想的目標已經確立，豈能半途捨棄？不管有多大的艱難和困苦，一定要沿著已經確定的航程，把自己的生命之船駛向理想的彼岸！

當時在居廉門下的弟子中，有一位伍德彝，是清末廣州四大家族（潘、盧、伍、葉）之一的後裔，非常地富有，家裡收藏著許多古代名家的墨跡珍品。這位伍公子，比高劍父年長二十歲，因為出身名門貴族，為了表示自己

的身份和教養，也想舞文弄墨，附庸風雅，因而拜在居廉門下學畫。此公好名，可惜天資平庸，平日養尊處優，哪裡肯下苦功夫去練習繪畫基本功？因此，雖然處處標榜自己是古泉先生的大弟子，畫卻實在畫得很差勁。他見到高劍父這位小師弟，年紀輕輕，畫卻畫得在同門弟兄中出類拔萃，早就在心裡打主意，想讓高劍父來作他的代筆人，把高劍父的畫簽上他的大名，以便揚名四海、流芳百世。這時看到高劍父四處奔走求援，彷徨苦悶，覺得這是自己博取名聲的機會了，於是讓人向高劍父提出可以資助他繼續學畫，並把在河南伍氏家祠花園內的一所水亭——「鏡香池館」借與高劍父居住。這個位於廣州珠江南岸的伍氏家祠，是廣州有名的私家園林，景致清幽，環境雅靜，不但花竹樹木、湖水假山、亭台水榭布置非常考究，而且伍家世代相傳的大量書畫文物都收藏在裡面，是一個學畫讀書的最理想的住所。伍德彝給高劍父如此優厚的待遇，條件是要高劍父對他公開執贄行三跪九叩的拜師大禮，並且替他臨摹藏品，有人求畫，則由高劍父作代筆。這樣的條件不可謂不苛刻。但是高劍父細細一想，覺得：第一，為他臨摹所藏名跡真品，這正是一個極為難得的學習、借鑑古代大師們的寶貴傳統的大好機會。在舊社會，像他這樣的窮苦青年，哪有可能見著這些藝術珍品？這個機會不能錯過。第二，自己家裡窮得連飯都吃不飽，哪裡有錢買紙絹筆墨來練習作畫？更不用說借住在兄長家中，住的地方連一張畫紙都鋪不開了。這兩個學習條件，正是自己日夜夢想要得到的。至於行拜大禮，他想，伍德彝比自己年長二十歲，所謂「三人行必有我師」，就是行拜師大禮，並不有辱於自己的人格，只不過以自己的謙恭滿足一下這位好名的貴公子的虛榮心而已。

於是就答應了伍德彝的條件，向伍氏執弟子禮。伍氏大喜，於是就把高劍父接到園內居住。高劍父在年輕氣盛之時降格拜師的舉動，再次成為他成功道路上的重要一步。

伍氏的家祠，是廣州的名園；伍德彝是個愛出風頭的人物，時常在園內召集大批當時廣東文壇藝苑的知名人士吟詩作畫。每當佳時節令、月夕花晨，騷人墨客、紳士學子便集聚在園中吟詩賞畫，揮毫弄墨，熱鬧得很。伍氏這時也非常得意地把高劍父作為弟子帶在身邊，以顯示自己的厚德和才識。這倒使得年輕的高劍父能接觸許多當時的文化名流，增廣了見聞，開闊了眼界。當時與伍德彝來往較密的就有廣東四大收藏家——吳榮光、潘仕成、張蔭垣、孔廣陶。伍德彝時常向他們借回所藏的精品來欣賞，他每借得一件，就令高劍父偷偷臨下一本自己收藏。這就給了高劍父一個罕有的機會，得以臨摹、鑽研這四大收藏家所藏古代畫作的精品。一碰到這樣的機會，他就日以繼夜地把全副身心放在這個臨摹複製的工作上。功夫不負有心人，在伍家逗留了兩年，對高劍父來說真是勝讀十年書。他對於宋、元、明、清各家各派的筆墨風格與神采韻味都有了相當全面的較為深入的了解，繪畫技法突飛猛進了。以後幾十年間，高劍父時時向學生及友人回憶這段日子，認為自己一生的畫學成就，大半由於這短短的兩年打下的基礎。

這時，震動全國的「戊戌變法」剛剛失敗，改革的新政被慈禧太后全部廢止，但是資產階級民主革命的思潮已經以不可遏止的氣勢在中國迅速傳播開來。高劍父雖然身處在滿是封建文化氣息的伍氏家祠中，卻已經深深感受到時代的脈搏。他已不滿足於這種優雅閒適、陶冶性靈、超

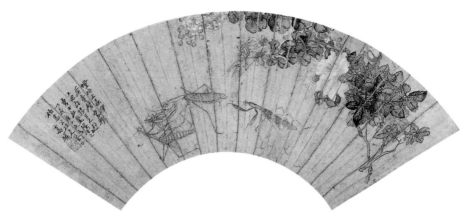

〈花卉草蟲〉扇面　1900年

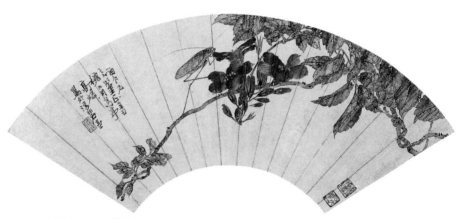

〈蚱蜢凌霄〉扇面　1901年

然物外的舊文化與舊藝術。他熱烈地祈求著要從傳統中走出來，要學習新文化、新藝術，要向西方文化去吸取新的營養和力量。

在伍德彝的雅集中，高劍父認識了一位在澳門經商的伍漢翹。一心求新知的高劍父，很希望能進入當時剛從廣州暫遷到澳門（因為義和團運動影響）的格致書院（嶺南學堂，即嶺南大學前身）去學習。這是一所美國人辦的教

會學校，用英文授課，介紹西方的科學知識，當時學校的漢文總教習兼副總監是積極鼓吹反清、思想激進的革命黨人鍾榮光。這樣，這所學校對於追求新思想新知識、嚮往革命的高劍父當然是具有很強的吸引力的。他向伍漢翹表示了自己的願望。伍漢翹是個新型的商業資本家，很支持他的想法，就邀請他到澳門，安排在自己家食宿。這樣，高劍父就入讀於格致書院，如飢似渴地吸收學習西方的新知識。當時，有一位法國畫家麥拉旅居澳門，在澳門招收學生，教授西洋畫的素描、油畫等技法。高劍父從格致書院下課後就趕到那兒去學習，主要是學習素描，接受西洋畫透視、光、色等技法教育。這時的高劍父已開始萌發國畫革命的思想了。

好事總不會是一帆風順的。在澳門學習還不到一年，伍漢翹因為生意有變動，遷居到廣州，高劍父在澳門頓時失去了生活的依靠，於是不得不放棄在格致書院的學習，又返回廣州，繼續他在伍德彝家臨摹古畫和代筆的工作。在澳門的這段短短的經歷，卻使高劍父打開了看西方的眼界，高劍父後來總以自己在那裡時間太短、未能精通英文而感到遺憾。

在伍德彝家中的各種雅集上，高劍父漸漸結識了一些社會名流，這位青年畫家的出色畫技和才華亦漸漸被人們認識了。

二十八歲的「高師」教員

　　舉世震驚的義和團運動，在八國聯軍的洋槍洋炮轟擊下，在硝煙和血泊中失敗了。然而，以慈禧太后為首的清王朝卻幾乎也垮了台。以屈膝俯首、聽命於各個外國主子為條件，換得了苟延殘喘，每年把一千八百多萬兩的銀子源源送上，對人民群眾變本加厲地進行敲骨吸髓的壓榨。另一方面，為了緩和人民的革命潮流，表示要參照「西法」，實行改良主義的「新政」。在李鴻章、張之洞等人的主持下，頒布了調整官制、廢除科舉、興辦學校、獎勵實業、編練新軍等法令。經過戊戌變法和義和團運動的血的教訓，大批先進的知識分子覺醒了，他們對於清政府是完全不抱任何希望了，要救中國，就要推翻這個腐朽透頂的皇朝。這時，各種鼓吹反清、號召革命的刊物如雨後春筍，紛紛出現，一股強大的民主革命思潮，在全中國洶湧澎湃。

　　在廣州，許多新學堂興辦起來了。新學校設有圖畫課，年輕有為、畫氣出眾的高劍父，在伍德彝家的許多雅集上已經嶄露頭角，這時便由人介紹，在廣東公學、時敏小學、述善小學等新學堂兼任圖畫教員。高劍父結束了他學生學徒時代，正式邁進了社會。他滿腔熱情地接受「排滿」革命的新思潮，緊緊地跟隨著反清革命運動的時代腳步。在學校裡，他熱烈地向學生宣傳革命的思想，每當休息或下課時，總在操場上或教室中對三五成群圍在他身邊

的小學生暢談民主革命的道理，又千方百計辦起了一個《時事畫報》，宣傳、鼓吹革命。他生動地向學生們講述「揚州十日」、「嘉定三屠」，以及從嶺南大學（格致書院）鍾榮光那裡了解到的「驅除韃虜，恢復中華，創立合眾政府」的「興中會」的綱領口號。

這時期，有一位日本的漢畫家山本梅涯從日本來廣州遊歷，亦被聘為述善小學的圖畫教員。山本是位頗有名氣的畫家，亦時常參加伍德彝等人組織的筆墨文會。一九○六年（光緒三十二年）初，學校放年假，山本閒來無事，亦仿效中國文人的風雅，邀集了十幾位當時廣州有名的畫家來述善小學雅集。高劍父作為山本的同事，亦被邀參加。在宴飲興豪之際，山本發起大家即席揮毫，合作一畫以作紀念，大家欣然同意。於是，畫案上鋪了一張四尺大宣，擺開文房四寶、多種顏料，即席揮毫的合作作畫開始。按習慣：合作畫是按年齡和資歷、名望高低依次下筆的，高劍父年齡最小，自然是最後才輪到他了。當他站到畫案前面，看宣紙上已經畫得很飽滿，從構圖看，要再在上面添加點兒什麼是很困難的。各位長者都圍在四周端詳著、思索著，為這位青年畫家捏一把汗。只見高劍父從容不迫，提起筆來，略一思量，即大膽地在畫面上畫了起來。他在畫幅的緊靠紙邊的一角畫上一枝枯枝，從枯枝上懸下一片敗葉，再在枝上綴上四、五朵淡黃色的臘梅花，不但位置妥帖，天然湊泊，而且描寫得非常逼真；尤其是那一片敗葉，半枯的色澤，與臘梅柔潤光潔的淡黃花瓣、花蕊配合得美妙極了。居古泉先生那時已經謝世，他是以畫枯枝敗葉稱為絕技的。大家一看，高劍父這幾筆，不僅是把老師的絕技全學到了，而且是青出於藍勝於藍，於是滿堂喝彩，鼓掌稱讚。山本不禁大喜，拍案叫絕，從此對

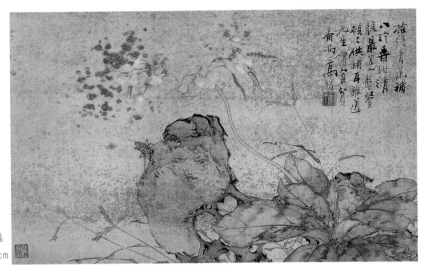

花卉草蟲
32×51cm

高劍父刮目相看。在學校裡，他主動和高劍父接近，勸高劍父趁現在還年輕，抓緊時機到日本深造。為了幫助高劍父赴日，他在課後教高劍父學日文。山本在述善小學不過是兼課性質，他當時是頗有名聲的畫家，主要是在兩廣優級師範學堂和高等工業學堂這兩所當時廣東的最高學府擔任圖畫課。轉瞬一年過去，山本梅涯要返國了，這兩所學校的總監請山本先生介紹繼任人，山本立即推薦高劍父接替他的教席。他對校總監說，他來華一年，還未見到有哪一位畫家比高劍父畫得更好。總監見山本如此稱賞，就給高劍父簽發了聘書。這位什麼學歷也沒有的二十八歲青年接到這兩所高等學府的聘書，一時膽怯起來，不敢應聘，把聘書退還。山本一聽高劍父退還了聘書，知道他是缺乏自信，就親自帶著聘書來找他，對他進行了熱誠的鼓勵。高劍父終於鼓起勇氣接受了這兩所最高學府的聘請。

　　開學了，高劍父忐忑不安地走進了教室，登上了講台。他張眼一望，講台下坐著的學生無一不比他年齡大，甚至還有不少白髮長鬚的年過半百的老學生。他們端正地

坐著，兩眼盯著這位怯生生的青年教師，眼光中既有期待，也有懷疑。高劍父的心跳得很快，情緒相當緊張。可是不久，他就鎮定下來，山本先生熱情的話語彷彿在耳邊迴響，他打開了講稿，開始了他的講授，成功地完成了在這所高等學校講授的第一課。

山本梅涯返國了。臨走前，他把自己在日本的地址留給高劍父，還留下幾封給其他日本友人的介紹信，囑咐高劍父儘快到日本去深造，讓高劍父到日本後就找他，他將幫助高劍父拜訪當時日本的漢畫大師。高劍父含著熱淚送別了這位熱誠友善的日本朋友，心中燃起了向更高目標奮進的理想之火。

在高等工業學堂和兩廣優級師範學堂的教學工作進行得很順利，學生們很敬重這位比他們年輕的圖畫教師，學校的薪水也可以使生活安定起來，但高劍父志在搏擊藍天，他決心按照山本的囑咐，東渡日本去深造。

為了赴日，他省吃儉用，積蓄了一點錢。他積錢不僅僅是為了旅費和學習費用，主要還是為了安頓家裡的弱弟。這時，他肩上是挑著家庭生活的重擔的。兩個弟弟，高奇峰比他小十歲，高劍僧比他小十六歲，尤其是高奇峰，雖說已經是十七、八歲的小伙子了，但自幼體弱多病，不能勝任什麼體力勞動的工作，而在那個年頭，在經濟凋敝沿用破敗的農村，就算牛馬般的粗活也難以找到，生活的出路何在呢？高劍父要赴日，首先得給家裡留下一筆生活費，包括為高奇峰問醫求藥的開支。這對於僅有一點微薄薪俸的青年圖畫教員來說，是一筆不少的數目啊。辛苦一年，省吃儉用，所餘卻依然無多，他為此十分焦慮。

正在他為出國費用以及安頓家庭的生活費犯愁之時，

伍德彝知道了。他想，高劍父是拜過自己為師的，又曾長期在自己家裡食宿；現在高劍父已嶄露頭角，廣州文壇都在傳頌說高劍父是他一手扶持起來的，對高劍父眼前的窘迫何不來個順水推舟，再花一筆錢搏個義名？於是在一次文人雅集上慨然宣布給高劍父捐贈一筆旅費，支持高劍父赴日本留學。高劍父自己只留下了單程的路費，把其餘的錢全部留下來給兩個弟弟，便收拾行裝準備上路了。

　　不少親友對高劍父這一決定很不理解。有人來勸他說：「劍父啊，你現在在高師的教職不是很好嗎？何必辭掉這份現成的好差事，離鄉別井，遠渡重洋，況且你只帶那麼一點錢，僅僅夠到達東京的路費，到了那兒，舉目無親，萬一找不到求學的門路和維持生活的工作，流落異國他鄉，將是多麼可怕！你還是慎重再考慮考慮，現在改變主意還不晚呢。」高劍父毅然回答道：「我東渡日本求學，為藝術事業奮鬥到底的志向是不會改變的，我此行一去，務必求其成功。如果經費無著，畫也賣不出去，也不必為我擔心。在日本有那麼多留學生，也有我們廣東的同鄉會，他們都是我的親人，我向東京的中國同胞每人借一個銅板，亦可湊夠返國的路費，有什麼可怕呢？人生在世，就要敢於攀登。世界那麼大，此次去日本，即使找不到山本先生，求學無門，也算開了眼界，認識了另一個國家，藝術的胸襟和見識擴大了，對於我今後從事藝術事業，大有好處，有什麼可畏懼和猶豫的呢？」他拱手辭別了兄弟和鄉親，邁出了他人生的第三個關鍵的一步。

求學東瀛

　　一九○六年的暮冬，高劍父登上了開往日本東京的客輪。汽笛長鳴，波浪翻滾，向東方駛去。高劍父站在甲板上，北風迎面刮在臉上，吹開了他單薄的衣襟，但他並不感到寒冷；他的心緒和熱血，就像在輪船兩旁層層疊疊、起伏喧騰的海浪。他凝視著遠方，那裡彷彿顯現了一個五彩繽紛的神秘世界，他要投身進去，展開理想的翅膀飛翔；那一個又一個朦朧的憧憬，恰似無邊絢麗的晚霞，在他的眼前展現著，閃爍著……

　　別了，苦難的祖國！別了，窮苦的鄉親！我不久就會回來，我要改變你們的命運，我要以彩筆喚醒我的同胞，我要描繪一幅幅嶄新的畫卷！高劍父無比興奮和激動，與祖國和鄉親告別，向大洋的彼岸破浪前進。

　　輪船到達了東京，這一天正是除夕之夜，朔風呼嘯，積雪滿地。高劍父從北回歸線的廣州來到了北緯三十多度的東京，隆冬的氣溫相差近攝氏三十度。他起程時，僅僅夠錢買船票，沒有錢來購買衣物，身上是穿著在亞熱帶的廣州穿的一套布衣裳，在東京的碼頭上冷得直打哆嗦，幾乎凍僵，只好用在廣州時跟山本先生學得的生硬的日本話，僱了一輛人力車，請車夫把他拉到東京廣東留日學生同鄉會。

　　「甲午戰爭」和「戊戌變法」失敗後，中國留學生如潮水般地湧向日本。東京是中國留學生最多的地方，各省

的留學生都成立了同鄉會。但是，這些留學生各有各的背景和目的，矛盾和宗派很嚴重。高劍父滿懷希望，由人力車夫拉到了廣東留日學生同鄉會，卻不料這個同鄉會已經解散。高劍父面對緊閉著的大門，頓時感到眼前一絲希望的亮光霎時熄滅，他不知該如何是好？

　　朔風無情地在呼嘯著向他襲來，紛紛揚揚的雪花洒在他單薄的衣衫上，模糊了他的視線。他茫然不知所措，在彷徨中只好請求車夫拉著他沿路打聽哪兒有中國人的住宅或店鋪，想找一個臨時的棲身之所，以躲避這奇冷難熬的嚴寒之夜。可是，這一夜正是除夕之夜，人們闔家團聚守歲，敲了幾家的大門，都沒人開門。高劍父飢寒交迫，口袋裡剩下的一點錢已經傾囊用於僱這一輛人力車了。正在絕望之時，恰好來到一家中國人開的小旅館。老闆見到高劍父困苦萬狀的模樣，生了惻隱之心，答應讓他在此店暫住一夜。

　　這一晚，高劍父在旅店中又睏又餓，無法合眼，明天該怎麼辦？心中憂慮之極。忽然，他聽到隔壁房間裡有人在說話，側耳細聽，是廣東話的聲音，不禁喜出望外。在求救無門的絕境中，這鄉音似乎是劃破黑暗的一道亮光，他趕緊爬起床來，也不怕人家嫌自己冒昧，即循聲敲門相訪。門開了，原來竟是在廣州時的老相識——廖仲愷！高劍父狂喜得歡呼起來。廖仲愷也感到意外和高興，趕忙把高劍父請進房中相見。真是他鄉遇故知，這番興奮和親熱，真是難以形容。

　　高劍父與廖仲愷夫婦原來在廣州時已經相識，因為廖夫人何香凝女士喜歡繪畫，曾經有人介紹高劍父給何女士，因此有了交往。一九〇二年，廖仲愷到日本早稻田大學留學。第二年，何香凝也考入了東京女子美術學校和女

子師範學校學美術，並跟當時著名畫家田中賴璋學畫。一九〇五年底，廖仲愷奉孫中山之命輟學，到天津同德國的社會黨聯絡並從事其他秘密工作。廖仲愷完成任務後返回日本，此時到達日本不過十日，不料卻意外地遇到了高劍父。高劍父把自己來東京求學的經過以及目前遇到的困難對廖仲愷一一細說，廖仲愷十分同情，慨然應允解囊相助，第二天即把高劍父帶回家中暫住。

那時，何香凝和廖仲愷都已經加入了同盟會，在日本從事秘密的革命工作，當時他們的住所就是孫中山的一個秘密聯絡點。廖仲愷、何香凝夫婦的生活非常清苦，為了安全和保密，從小家境優裕的何香凝辭去了女僕，自己開始學習做一切家務。廖仲愷從事革命工作，不但沒有經濟收入，而且家裡經常是革命黨人開會和暫住的場所，開支不少，吃飯時往往只能為孫中山先生做一個雞蛋，其他人都吃青菜、蘿蔔，經濟上很困難。何香凝不得已時，也只好向娘家求助。雖然生活如此艱苦，但廖仲愷和何香凝仍然慷慨地在生活上資助高劍父。不久，經廖仲愷介紹，高劍父認識了孫中山並加入同盟會。高劍父在日本一邊學畫，一邊參加民主革命工作。

新的生活開始了，高劍父的心像一團烈火，沸騰的熱血在血管裡奔流。他努力為自己的前途開拓道路，勇敢地為推翻封建王朝的革命事業奔走。他拜師訪友，學習東洋畫、西洋畫的新技法；他跑書店、赴集會、聽演講，發表演說，像海綿一樣吸取革命知識，了解革命形勢，宣傳革命思想，參加革命活動。

轉眼間半年過去，暑假時，高劍父返到廣州，將弟弟高奇峰帶到日本。他考進了日本美術院，而高奇峰則通過何香凝的介紹跟隨日本名畫家田中賴璋學畫。

日本美術院是近代日本著名學者岡倉無心（1862～1914）於一八九九年與畫家橋本雅邦、橫山大觀、菱田春草等創立的美術團體。他們的藝術主張是在保持日本傳統繪畫基本特色的基礎上吸收西方的寫實技法，從而創造一種嶄新的日本繪畫。受著這些老師的影響，高劍父開始努力將西方繪畫中的透視、對光影和色的描寫表現等技法融匯入自己的繪畫創作中，不懈地探索、創造新風格。爲了對西方繪畫的技法、觀念有更多的了解，高劍父又加入了當時日本西洋畫家所組成的「白馬畫會」及「太平洋畫會」。

「支那暗殺團」與「審美書館」

　　一九〇七年（光緒三十三年），正是辛亥革命的前夜。以孫中山爲首的民主革命派一方面對改良派的言論予以迎頭痛斥，另一方面又積極開展武裝鬥爭，同盟會員先後在廣東、廣西、湖南、雲南、四川等地發動武裝起義。這些起義，由於缺乏統一的堅強的領導，又沒有充分的醞釀和周密的組織，更沒有發動廣大的工農群眾和下層士兵，因而都先後失敗了。但高劍父和大多數革命黨人一樣，更加鬥志昂揚，壯懷激烈。他在革命黨人的各種集會上發表異常激烈豪壯的演說，屢次向孫中山請求派遣他擔負最危險、最艱巨的革命任務，慷慨激昂地表示爲革命隨時準備流血捐軀。因此，很受孫中山、黃興的器重，於是派他回國擔任廣東同盟會會長，主持南部同盟會工作，秘密策劃

南方的革命活動。高劍父擔任這個工作前後有八年。

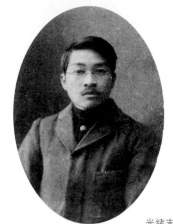

光緒末年的高劍父

由於歷次武裝起義的失敗，加上受俄國民粹派無政府主義思想影響，在革命黨人中間流行一種思想，以爲可以通過暗殺幾個清朝的高級官吏就可以達到推翻清朝統治的革命目的。當時一些同盟會員在香港、澳門組織了一個「支那暗殺團」，高劍父參加了這個組織，並被派回廣州執行暗殺任務。同時，一些激進的革命女性也組織了一個「女敢死隊」。「女敢死隊」的頭頭之一，是一位女英雄宋銘黃。高劍父在秘密工作中認識了這位革命女俠，兩人意氣相投，志同道合，爲後來結爲夫婦播下了種子。

高劍父在廣州負責同盟會分會的工作，積極發展會員，組織暗殺隊、敢死隊，辛亥革命時期的著名人物如陳炯明、林冠慈、劉群興等都是高劍父介紹參加同盟會的。高劍父與一些革命黨人在廣州和附近的城鎮、村落，利用寺院、道觀、學校、福音堂（天主教傳教佈道的場所）設立聯絡點，又在廣州河南保安社附近的保光里開辦了一個「美術磁窯」，表面上是燒製工藝品的美術陶瓷，實際上是作爲製造炸彈的土場。另外又在磁窯附近掛上一個「博物商會」的招牌，僞稱是日本商人的事務所，實際上是收藏炸彈的秘密倉庫。

「山雨欲來風滿樓」，清朝政府已經感到自己的統治岌岌可危，拼命進行垂死的掙扎。它得到了情報，知道同

盟會員在策劃暗殺，秘密製造炸彈。因此，廣州城內外，到處布滿巡邏、密探，瘋狂地四處搜查。高劍父他們的「美術磁窯」和「博物商會」亦被清廷官兵搜查過。但因為高劍父和高奇峰膽大心細，未被發現破綻。當時，他們把大批炸彈埋在自己床底的地板下面，倆人每晚安然高臥在床上，神色泰然，若無其事；搜查的官兵往往是深夜出動，突然破門而入的，他們怎麼也不會懷疑到高劍父兄弟竟然敢睡在炸彈上面。因為當時那種用土法製造的炸彈是隨時都會意外爆炸的，天天在這樣的土炸彈堆上睡，等於天天在和死神同眠，一般人哪有這種氣魄和膽量？每次搜查，房前屋後、廳堂廁所，翻箱倒櫃，一切空間都被徹底搜索過，就是不會懷疑那個常人不敢坐臥的死角，所以每次都把清兵瞞過去了。後來高劍父回憶起這一段生活時，頗為自豪，他的英雄氣概和視死如歸的精神亦在革命黨人中廣被傳頌。當時台灣民主獨立運動領袖丘逢甲就極為欽佩，贈詩高劍父，其中有「老劍胸懷嚇山鬼」之句。

　　同盟會那些暗殺團的主要目標是清朝的攝政王載澧。因為在一九〇八年十一月，慈禧太后和光緒皇帝相隔一天死去，繼位登基的宣統皇帝不過是一個三歲的幼兒，一切國事都操縱在宣統的父親攝政王載澧手中。汪精衛、黃復生這兩位同盟會員一九一〇年（宣統二年）四月，已經在北京試圖刺殺載澧一次，但事情洩露，兩人被捕入獄。消息傳來，高劍父等「支那暗殺團」便決定再次派人入北京執行這個任務。

　　在他們秘密籌劃這次行刺任務的時候，另一部分同盟會員在黃興的指揮下於一九一一年（宣統三年）四月二十七日發動了黃花崗起義，但很快被鎮壓下去，同盟會犧牲了許多優秀的骨幹。其他同志在掩埋了同伴的屍體後，滿

腔的悲憤，迫切希望爲死難者復仇。考慮到北上刺殺載灃路途太遠，事情複雜，不是近日可以成功的，他們急於要策劃一次復仇行動，以期振奮因「黃花崗起義」失敗後的士氣，於是決定先在廣州暗殺鎮壓「黃花崗起義」的元凶——清廷的兩廣總督張鳴岐和廣東水師提督李準。高劍父遂從香港潛回廣州布置這一行動。當時的暗殺團中有一位革命志士林冠慈，慷慨激昂，自告奮勇要承擔這個任務，誓與清廷官吏同歸於盡。經過一番謀劃，以一個革命黨人假裝生病，住入廣州一間教會醫院留醫，以病房作爲掩護在裡面布置一切，又考慮到土炸彈不保險，決定從香港把炸彈偷運進來。不過，當時的廣州已經風聲鶴唳，草木皆兵，清廷對於從港澳等地進入廣州的人員搜查很嚴。彈殼很大，十分顯眼，運進了一部分後，其餘已經極難再運入，便在廣州秘密找人鑄造。當一切準備妥當後，就通知林冠慈從香港潛回廣州執行任務。「暗殺團」分成四個小分隊，在廣州城內分頭伺候張鳴岐、李準出巡。一日，打聽到李準將由公所去行署辦事，即時指揮林冠慈等三個革命黨人從廣州無字碼頭（廣州長堤一帶）向城內分途截擊。林冠慈挑著一個藤筐，把兩枚炸彈藏在筐內，等候在李準必經路途的一個小攤檔旁邊，裝作在買東西。不久，只見李準由大批衛兵簇擁著，鳴鑼開道、警戒森嚴地過來了。當李準的大轎走近時，林冠慈突然從筐內掏出炸彈向李準擲去。第一枚落在李準的大轎前面，炸死了轎夫及衛兵數人，李準只被從轎中震跌出來；林冠慈見狀連忙取出第二枚炸彈向李準扔去，炸彈擊中了李準，他當場倒臥在血泊中，可是並未死，林冠慈卻被李準的衛兵亂槍射死，壯烈犧牲。

事件發生後，「支那暗殺團」深爲痛惜，李準不死，

而林冠慈卻爲革命獻出了生命。他們在悲痛之餘，總結此次失敗的教訓，認爲清廷大吏的轎前轎後四周簇擁著大批侍衛，實際上組成了一堵人牆，用手提的小型炸彈不但不易命中，而且威力不夠（受當時的技術水平限制），要成功，一定要改用大型炸彈，但大型炸彈又很重，人手提不起，擲不遠。他們多方研究後，想出了一個辦法，在清廷大吏必須經過的街道上租賃了一間小店鋪，表面上做買賣，暗中把鐵絲橫架在街道當中，把炸彈僞裝後懸在鐵絲上（當時廣州的街道還是狹窄的古老街道，炸彈懸在屋檐前邊，已經接近街道中心，所以不易被發現）。當時同盟會的幾個暗殺組織都在布置這樣的行動，高劍父與他們保持著秘密聯繫。九月三日，清廷新任提督鳳山經香港到廣州，黃興得到消息後，立即急電通知「支那暗殺團」。當時正值深夜，倉促間無法立即把原先預定執行這個任務的人召集到場，於是他們趕緊通知另一個暗殺組織的一位少年英雄李沛基。十七歲的李沛基馬上把店中的其他人遣散，自己單獨留下來執行任務。當鳳山大將軍的轎子來到店前時，李沛基果斷地一下把牽著炸彈的繩索割斷，炸彈轟然一聲正好落在鳳山的轎上，這位清廷官吏當場死亡，而李沛基卻不慌不忙從店後逃走了。這件炸死鳳山的壯舉，雖然不是高劍父的「支那暗殺團」取得的，但高劍父的「支那暗殺團」同時在策劃這個行動，並且暗中支持配合了李沛基他們的行動。這位被譽爲「革命畫師」的嶺南畫派創始人的革命熱情和自我犧牲精神值得後人景仰。

緊接著炸死鳳山的喜訊之後，武昌城內槍聲驟起，各地聞風響應，起義的浪潮襲捲長江兩岸、大河南北。高劍父在廣州立即率領一部分武裝攻佔了虎門、魚殊等軍事要塞，接著又回師廣州，與其他舉義的友軍會師。廣州光復

了，會師廣州的各路革命軍在廣州成立了「海陸軍團協會」作爲革命軍臨時的統帥機構，高劍父被選爲負責人之一。國民革命以摧枯拉朽之勢迅猛發展，廣東革命軍組織政府，協商推舉廣東都督，有人提議高劍父，有人提議胡漢民。高劍父當即聲明，自己投身革命不是爲了做官，自己的終生抱負是在藝術，自願放棄都督的職位。這樣胡漢民便成爲廣東都督，並下令組織北伐軍。北伐軍中女子北伐隊的負責人就是高劍父的夫人宋銘黃女士。孫中山當時考慮到革命工作十分需要加強政治宣傳，就任命高劍父組織「北伐軍戰士寫眞隊」，把革命隊伍中的美術工作者組織起來，用畫筆開展北伐的政治鼓動和宣傳，又要高劍父籌辦一份《戰士畫報》，作爲革命宣傳的陣地。

腐朽的清王朝被推翻了，但是反對革命的各種惡勢力，卻像魔術師似地忽然之間都變成了革命黨，革命成爲這些反動的官僚、政客、紳士、軍閥等人一塊維護舊社會舊秩序的時髦招牌，對於廣大人民來說，這個革命不過是趕跑了一個皇帝，剪掉了一條辮子。孫中山僅僅當了一個多月的臨時大總統，便在中外反動派的壓迫下辭了職，讓位於舊勢力的總代表袁世凱。袁世凱一上台，各種反動的舊勢力頓時活躍起來，一齊向辛亥革命實行反攻倒算。而同盟會這時又已經分裂瓦解，辛亥革命實際上失敗了，高劍父籌劃的什麼「北伐軍戰士寫眞隊」、《戰士畫報》等，全都成爲了泡影。

革命的形勢越來越惡化了，中國又一天天陷入黑暗中，街頭巷尾到處張貼著「莫談國事」的標語，在馬路邊的各個陰暗角落裡到處閃現著盯稍綁架的特務，以及隨時準備撲向革命黨人中的反袁分子。高劍父感到異常的苦悶，在變幻莫測的政治風雲中，他陷入了迷惘。這就是自

己曾經隨時準備爲之獻出生命的新中國嗎？他感到無能爲力，在革命隊伍中無事可做。他向廣東都督胡漢民提出要求，希望到德、荷、英、義、法、美這六個當時工業最發達的資本主義國家去考察工業和美術，希望在局勢穩定之後能對國家的建設作出貢獻。胡漢民應允他以「專使」的名義，公費出國考察。可是，當時袁世凱的北洋軍閥止陰謀消滅南方的革命力量，而國民黨內各派勢力又政見不一，矛盾很尖銳，胡漢民的承諾根本不可能兌現。在這籠罩全國的革命低潮中，高劍父的革命熱情漸漸冷卻下來，在無能爲力的悲哀中，他在自己的藝術事業中找到了慰藉。

　　一九一二年四月，新任教育總長蔡元培發表了〈對於教育方針之意見〉，提倡美育。蔡元培原來是清朝的進

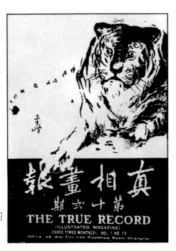

高劍父創辦的
《真相畫報》

士，但是在民主革命的時代浪潮中，他緊跟著時代前進。他和高劍父都是老同盟會員，高劍父對他是很敬重的。蔡元培想借「無人我之偏見」的非功利的「審美」教育，作爲衝破封建思想樊籠的一種武器；他的「以美育代宗教」，在人們的情感被封建的綱常禮教嚴酷禁錮的時代裡，是有利於思想和個性的自由解放的。高劍父很受鼓舞，他對於蔡元培的意見熱烈地贊成和支持。於是，他爭取到軍政府的一些經濟資助，在上海創辦了一個「審美書館」。這是一個近代中國

最早印行美術作品的出版機構。在此基礎上，又創辦發行《眞相畫報》，諷刺抨擊時政，同時大力宣傳自己的改革國畫、提倡美術革命的藝術主張。與此同時，又在景德鎮開辦「中華瓷業公司」，搞起美術陶瓷來。他自己親自動手繪製瓶、盤、碟、碗。從現存的他所繪製的那些精美異常的瓷器來看，高劍父對於用「美」感染大眾、教育大眾，是懷著多麼虔誠和熱烈的理想！這些精美的工藝美術品，曾經在「巴拿馬博覽會」上展出。

　　一九一三年，曾經叱吒風雲的「女子暗殺隊」隊長宋銘黃女士來到上海。這兩位辛亥時代的男女英雄，此時已經告別了自己熱血沸騰、壯懷激烈的理想主義的青年時代。過去，他們曾經在一起，為著推翻那腐朽的清王朝，為著一個共和國的理想，肩負著隨時以生命作代價的暗殺任務；如今，面對著「城頭變幻大王旗」的走馬燈似的政治舞台，又同時陷入了無盡的迷惘和深深的苦悶。他們心曲相通，情投意合，終於結成了夫婦。

　　此時，同盟會已經改組成國民黨，名義上推舉孫中山擔任國民黨的理事長，但實權操縱在代理事長宋教仁手中，而袁世凱剿殺民主革命力量、建立袁家王朝獨裁統治的野心越來越暴露。他玩弄兩面派手法，一面邀孫中山北上談判，另一面派人把宋教仁刺死，激起了全國人民的公憤。孫中山主張立即興師討袁，但國民黨內黃興等人卻主張以「法律倒

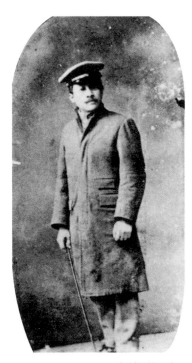

高劍父於日本
1913年左右

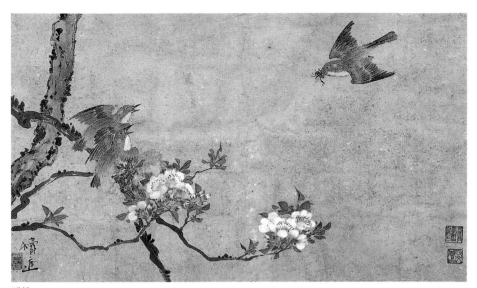

哺雛
19世紀末
27.5×45.5cm

袁」，意見不一致。袁世凱在國民黨人爭論不休的時候已經對革命勢力舉起了屠刀，黃興等人這才醒悟過來，倉促應戰，很快就遭到了失敗，南方各省的國民黨軍隊全被袁世凱打垮。孫中山的「二次革命」失敗了，他避居到日本東京赤板，高劍父亦追隨孫中山到了日本，並且把三弟高劍僧也帶去，讓他在日本學畫。一九一四年七月，孫中山在日本另組新黨──中華革命黨，準備再次發動推翻袁世凱統治的革命運動。高劍父是第一批加入中華革命黨的黨員。但是，改組後的中華革命黨內部仍然意見不一致，更不能成為當時革命力量的核心。高劍父感到革命的前途太暗淡了，於是在這年的秋天又從日本返回上海，與高奇峰一起主持「審美書館」的業務，同時在上海、杭州、南京等地舉行畫展，以原先的革命熱情轉向提倡「美術革命」、「國畫革命」。這一年，他還刊行了《劍父畫集》。

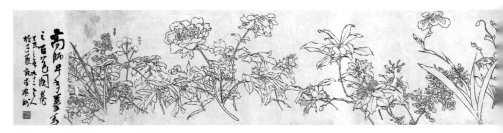

百花卷　19世紀末　28.5×588cm

真師致文百花寫士卷真蹟

「高舉藝術革命的大纛」

　　中國人民的民主革命運動在復辟與反復辟的鬥爭中艱難地前進著。一九一六年，高劍僧在日本客死他鄉。高劍父手足之情向來很重，自從父母病故以後，他一直全力扶持著高奇峰、高劍僧這兩個幼弟，如今高劍僧在二十三歲的青春年華夭折，使他異常悲慟。他把劍僧的後事辦理後，返回上海，把自己的寓所稱爲「昆侖山館」，埋頭於藝術創作，對紛亂的政治鬥爭已經很冷淡，他只想實實在在地以自己的藝術爲人民作點貢獻。

　　一九一九年，五四運動爆發了，它像一聲春雷響徹了祖國的大地，它把中國人民的愛國運動和新文化運動推向一個新的階段。在新文化運動的影響下，高劍父的美術革命、國畫革命的主張更加堅定和鮮明。

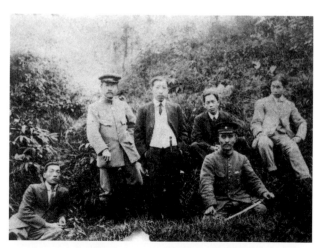

民國初年高劍父（左二）與廖仲愷（左三）等革命同志在一起

翠羽寒禽
1918年
38×24.5cm

　　一九二〇年，桂系軍閥被逐出廣東，孫中山等從上海
重返廣東恢復軍政府，形成了南北兩政府對峙的局面。這
時，高劍父也隨之從上海返回廣東，被委任爲廣東工藝局
長兼省工業學校校長。他懷著振興、改革我國的民族美術
事業的迫切願望，草擬了一份報告給非常大總統孫中山，
提議讓軍政府撥款數百萬元創辦「中央美術院」，計畫包
括建設校舍、展廳以及搶救收藏古今中外的美術文物。這
個計畫既反映了這位眞率的藝術家美好善良的品格，也表

現了這位民主革命的戰士對於政治問題認識的天真和幼稚。這時的軍政府正面臨著軍閥混戰的嚴峻形勢，急需的是槍炮和軍艦。當時的代理財政部長廖仲愷，雖然對高劍父及其藝術深為了解，與他有著十幾年的私交，但廖首先苦心籌集的卻是發動北伐戰爭的巨大軍餉，怎麼有可能批准高劍父這個不切實際的計畫呢？不過，孫中山、廖仲愷他們還是理解高劍父的。在新政府的支持下，一九二一年高劍父在廣東省籌辦了「第一次美術展覽會」，展出了許許多多從思想內容、題材風格等方面都完全與舊形式的國畫有鮮明區別的新國畫。

他號召「高舉藝術革命的大纛從廣東發難起來」，提出「藝術大眾化，大眾藝術化」的口號。這些理論和口號，在當時的國畫界引起很大的震動。

他不但是在理論上提出了國畫革命的觀點，在創作上更是實踐著自己的觀點。他首先在題材上，在作品的思想內涵和情感表達上，充分反映著時代的精神和作者的理想。他在辛亥革命前後的畫作，那些嘯虎、雄鷹、躍馬，都表現著一種強烈的「喚起民眾」、奮起戰鬥、一往無前的感人力量。一九二二年間，在北伐節節勝利之時，國民革命政府內部發生了陳炯明的叛亂，孫中山的第二次「護法戰爭」失敗，廖仲愷被叛軍囚禁，孫中山避難於永豐艦上。在這個時刻，高劍父畫了一幅大中堂〈雪松圖〉，兩棵松樹巨幹，橫斷畫面，松針被沉甸甸的厚厚積雪壓著，隱約可見，背景渲染出陰霾密布的寒天；技法上不用傳統的線條勾勒，卻全以沒骨渲染之法畫成，但都氣勢雄偉強勁，使觀眾既感到氣候的寒冷嚴酷，又激起對這兩棵巨松的堅強偉大的崇高敬意。他在畫上題上「老松閱世幾千年，玉骨冷風戰天碧」的詩句，非常鮮明、強烈、深刻地

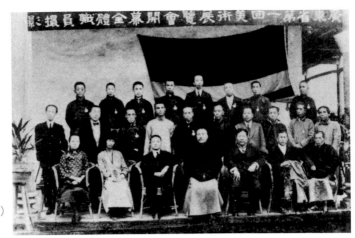

廣東省第一次美術
展覽會開幕合影
（中排左一為高劍父）
（攝於1921年）

表達了自己對時勢的觀感和對孫中山、廖仲愷這兩位既是
自己的摯交又是革命的領袖的敬仰和關切。

春睡畫院

　　高劍父的國畫革命的主張和藝術實踐，一方面得到廣
大激進的青年畫家和學生的熱烈擁護，也遭到一部分比較
守舊的人士與畫家的反對和批評。他在為新國畫的誕生努
力奮鬥的藝術征途中，深深感到培養新一代美術人才的重
要。既然他向國民政府提出的創辦「中央美術院」的建議
成為泡影，他便決意自己創立畫院，培養革新中國畫的新
生力量。一九二三年，他在廣州創立了「春睡畫院」，招
收學生學畫。他把畫院定名「春睡」，是取諸葛亮「草堂
春睡足，窗外日遲遲」的詩意。這反映出他當時的絕意仕
進、「永不做官」、「不問政治」的心境和態度。高劍父

在政治上是消沉了，但在藝術上，他的情感烈火卻燃燒得更加熾熱。當時在春睡畫院追隨高劍父學畫的學生很多，高劍父對他們都是滿腔熱情地給予指導。他時時不忘自己早年在居古泉先生門下學畫的艱苦歲月，對學生們十分的關懷愛護。有些學生家境困難，他知道了，即免交學費，生活有困難的甚至供給食宿，成績優異的，他就用自己賣畫所得的錢來資助他出國深造。在高劍父的熱心教導下，他的弟子中出現了一批著名的畫家，如方人定、容大塊、黃浪萍、黎雄才、李撫虹以及後來的關山月等等。高劍

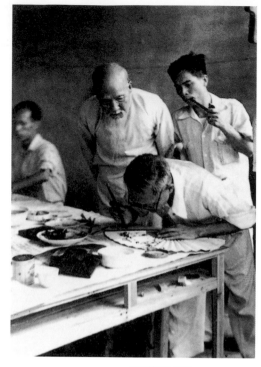

高劍父在作畫
（攝於三〇年代，後立者為關山月）

父對待學生的這種態度，影響了下一代的嶺南派畫家，成為這一畫派的好傳統。如他的弟子方人定（原廣東畫院副院長），生前就是對窮苦學生概不收費的。為了擴大影響，高劍父又創立了「春睡別院」，第二年又在佛山創立「佛山美術院」，廣泛地吸收和教育有志於獻身藝術的青年。

一九二五年，是高劍父對國民革命的政治熱情受到毀滅性打擊的一年。這一年的三月十二日，孫中山在北京病逝；八月，廖仲愷被暗殺，國民黨及廣東的軍政大權落入了蔣介石的手中。高劍父對民主革命的前途完全失望了。他目睹當時的內憂外患，目睹自己的革命摯友和導師領袖慘死和賷志以沒，時常流露出「故國斜陽」、「如此江山」的沉痛感慨。他對友人說，很想把「剩水殘山無態

度，倩疏林料理成風月」的詞意來作畫。他在一九二六年畫的一幅〈五層樓〉的風景畫，飽浸著他這種深刻的悲哀和失望。這是一幅以廣州城的象徵——越秀山頂的五層樓爲題材的風景畫，西風殘照，暮鴉噪晚，在夕陽的餘暉返照下，那座歷經萬劫的五層樓矗立在一片蒼茫的暮色之中。高劍父在畫的右上方題詩道：「萬劫危樓，只剩得蔓草荒煙，淡鴉殘照。」顯然，對於高劍父這畫中的淒蒼和傷感很爲了解，于右任奮然提筆，在畫上的左邊大書「乾坤再造」四個字，對他加以鼓舞和激勵。這時他的畫，如〈煙雨江山〉、〈江關蕭瑟〉等等都流露出這種憂國傷時的深切哀痛。他說，拜倫寫長詩〈哀希臘〉，我畫〈金字塔圖〉也是寄哀埃及之意。他以原先是文明發祥地的埃及來隱喻具有五千年文明歷史的災難深重的祖國。他愛這個國家，但又自感無力挽救她。這時他刻了一方印章「男兒生不成名身已老」，常用來蓋在畫上，表達自己這種無可奈何的心情。

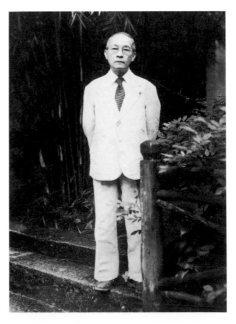

高劍父像

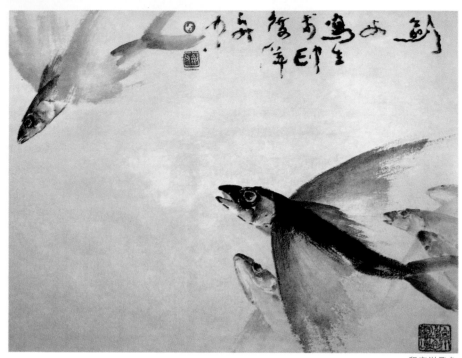

印度洋飛魚

南亞之行

　　一九三〇年，高劍父五十二歲了。他年過半百，飲譽
國際，門下人才濟濟，在藝術上可謂事業有成了。不過，
他並沒有在成功的面前止步。他那顆追求藝術之至美的心
永遠是年輕的。他的眼睛盯著世界。辛亥革命後他到歐美
考察美術的願望雖然被硝煙、血泊和瞬息萬變的風雲雨電
一下子擊得粉碎，但孫中山提出的「向著世界文化迎頭趕
上去」的號召卻始終在他的耳邊迴響。到歐美去是不可能

了，高劍父心中所思考的是另一個國度——印度。

高劍父早年，已經全面臨摹鑽研過中國古代繪畫的各家各派；後來又幾次東渡日本，對日本藝術的淵源與傳統有著深刻的了解。他知道，日本藝術可以說是我國漢唐之風東漸的結果，而我國的漢唐藝術似乎又是受到印度佛教藝術東傳的深刻影響。作為一個學養深厚的藝術家，高劍父深感東方藝術的淵源與印度有著極為密切的關係。他現在站在東方藝術的這樣一個高度，放眼世界，他知道，要在藝術上更上層樓，必須對印度藝術下一番研究功夫。

這一年，高劍父與當時全國著名的畫家陳之佛、丁衍庸、陳樹人等發起組織了我國第一個美術協會——「藝術協會」。他要沿著自己理想的高峰攀登再攀登。秋十月，這是一個金黃色的季節，高劍父帶上自己的一批作品，來到了東方的另一個文明古國——印度。

印度的人民和藝術家熱烈歡迎這位聲望甚高的中國藝術家，一些印度的知名人士發起舉辦了「中印美術展覽」。高劍父把自己的作品在展覽中向印度人民展示介紹，同時，開始了對印度的傳統美術進行研究和學習。這位年過半百的名畫家風塵僕僕，在印度、錫蘭等地跋涉，對那裡的美術院、博物館、焚宮古剎、石窟佛洞進行考察，不畏辛勞地認真臨摹裡面的壁畫及佛像。他特別對佛教美術的起源和傳播的軌跡進行了細心的研究，他沿著釋迦牟尼出生修行以至出山說法的蹤跡進行追尋。聽說釋迦牟尼曾經入喜馬拉雅山修道苦行六年，他亦歷盡艱辛攀登了喜馬拉雅山，搜集了那裡與藝術有關的一切風景、人情風俗、宗教文化，以至動植物標本，後來他把這些材料寫成了《喜馬拉雅山之研究》一書。他想起了昔日晉代的法顯和唐朝的玄奘兩位大師，雖然到印度多年，但都未能親

身到達阿旃陀諸大山洞窟進行考察，於是決心前往這些兩千
年前的著名洞窟臨摹壁畫。這些洞窟處在深山僻壤之中，住
宿在山民之家，語言不通，風俗和飲食習慣都極不相同，這
種種的困難都沒有動搖過他的決心。這位已經成名的年過半
百的老畫師，在印度的苦學精神絲毫不減於當年在古泉先生
門下及借居在伍德彝的「鏡香池館」之時。他這種爲藝術獻
身的精神，使得印度大詩人泰戈爾大爲感動，稱他爲一位
「具有釋迦牟尼之大無畏精神的藝術家」。

　　一年的行程，他經過了馬來半島、越南、緬甸、印
度、錫蘭、不丹、錫金、尼泊爾等國家和地區，沿途展覽
隨身攜帶的作品，講演介紹中國的美術，受到了各國人民
和藝術家的歡迎，
增進了各國人民對
中國文化藝術的了
解，爲中國藝術的
走向世界作出了貢
獻。由於旅途的艱
辛，他終於患了泌
尿系統的疾病，並
摔傷了腿。這時，
國內「一二八」事
變爆發，日寇進犯
上海，高劍父遂結

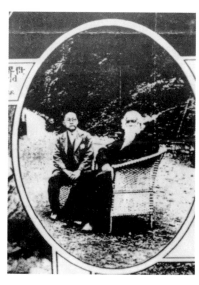

高劍父(左)與泰戈爾
（1931年攝於印度）

束了他這次的南亞之行返回廣州。

　　一九三三年，高劍父的二弟高奇峰病逝。高奇峰這時
的畫名已經很高，被國民黨政府委任爲將在柏林舉行的中
國藝術展覽會的中國代表。他從廣州到南京籌備。一切準
備工作就緒後，在十一月十一日從南京出發到達上海時，

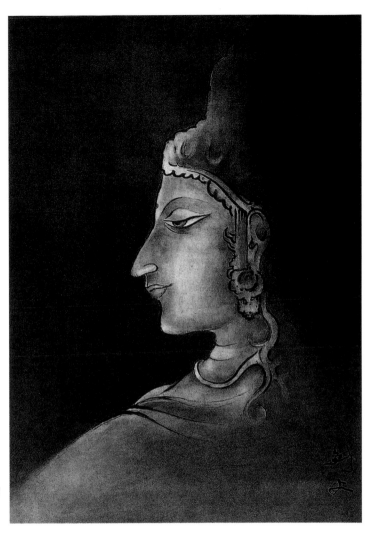

壁畫造像人物
80×55.2cm

不料突然發病，送入醫院搶救無效而逝世。對於這位自己
一手扶持起來、帶他走進了藝術的殿堂並且曾在辛亥革命
的風雲中並肩戰鬥過的弟弟的病逝中年，高劍父內心是十
分悲痛的。高劍父在創立「春睡畫院」之前，兄弟兩人同
賃一小樓，起名「懷樓」，對門而居。雖然閉門埋頭作
畫，很少時間坐在一起細談聊天，但高劍父對這位弟弟不
負他的期望、在畫藝上取得的成就是很欣慰的。高奇峰雖

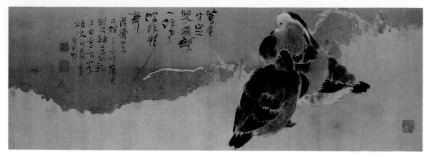

鴛鴦
與高奇峰合作
1914年
28.5×82cm

然後來也另設了「天風樓」教授學生，培育人材，但兄弟倆的革新中國畫的藝術觀點是一致的，所走的折衷中西畫法的藝術道路是相同的。當高劍父和傳統派畫家發生論戰的時候，高奇峰是積極加入了兄長一邊參與論戰的。如今，這位比他年小十歲的才華橫溢的弟弟先他而離開了人世，高劍父深爲痛惜。

　　一九三五年，高劍父在柏林的普魯士美術院展出了他的作品，接著又參加了「柏林人文美術館」的揭幕展。之後，巴黎舉辦了「中國繪畫展覽會」，他的作品又被選入展出。這時的高劍父已經是一位世界知名的畫家了。一九三六年，南京的中央大學聘任他爲美術教授，而此時高劍父在廣州中山大學任教已久，又自辦了「春睡畫院」，感到難以兼顧。但中央大學還是再三懇請，高劍父考慮到南京是當時的首都，中央大學美術系是最高學府，能在其中傳授他的藝術思想，可以實現他「高舉國畫革命的大纛從廣東發難開去」的豪情壯志，於是應允前往，準備每年在兩地各執教一學期。當他動身前往、路過上海作短暫停留之時，滬上的中西報紙連日報道，刊登他的作品及評價，成爲當時藝林的一件盛事。高劍父把他到南京中央大學任職的目的刻了一方印章：「存藝中原。」在他這個時期的作品上常可以見到這方長方形的朱文印。

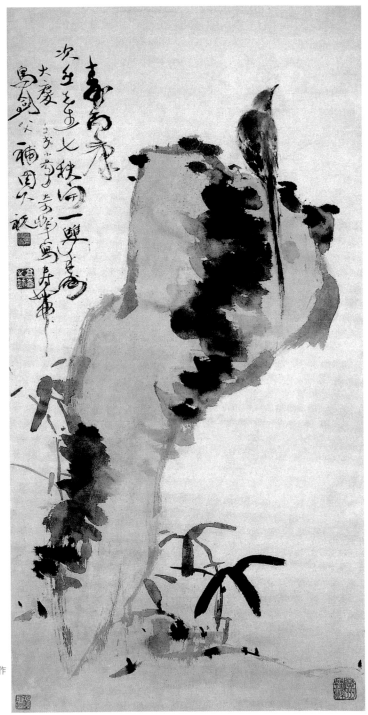

花鳥圖
與高奇峰合作
1922年
93×47cm

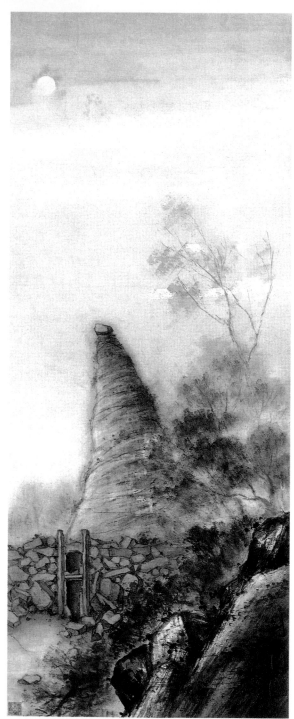

南印度古刹
123×50.5cm

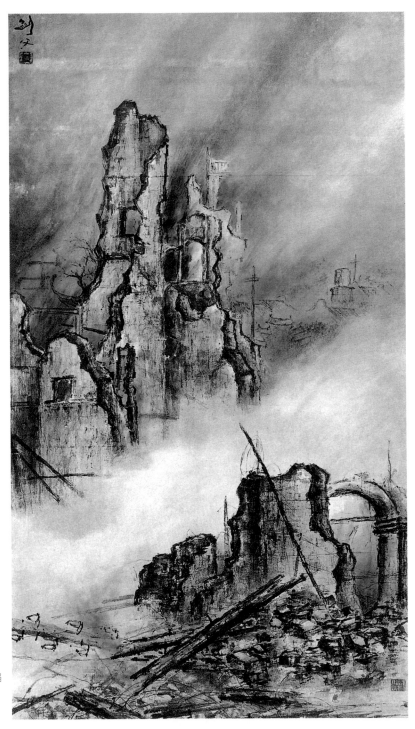

東戰場的烈焰
1932年
166×92cm

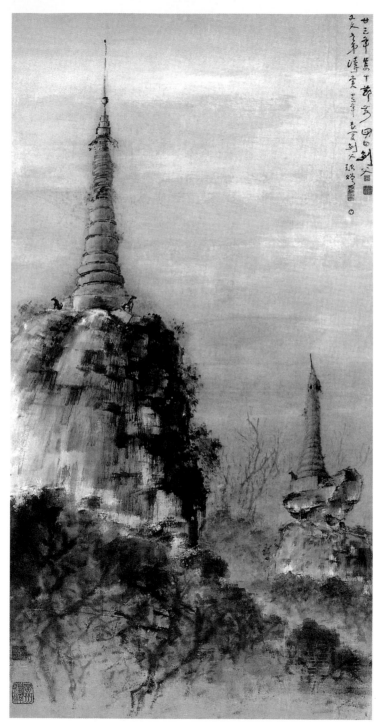

緬甸佛塔
1934年
162×84cm

「白骨猶深國難悲」

　　這時日本帝國主義侵略者已經深深地伸入到華北平原，中華民族面臨著空前的危難。高劍父雖然對政治已心灰意冷，但他在九一八事變發生後還是畫了一幅〈悲秋圖〉（有人把它稱做〈南國詩人〉）。畫上秋風驟起，落葉紛飛，一彎殘月高懸在沉沉的夜空；一位詩人在這蕭瑟的深夜裡，手持書卷，背著手在空庭中徘徊；他翹首望月，滿懷心事。這個古裝的人物，形象矮胖，側面的臉型很肖似畫家自己。從身材和面貌判斷，其實正是高劍父的自畫像。這位在辛亥革命的刀光劍影之中，與炸彈同臥，隨時準備為祖國獻身捐軀的中華熱血男兒，此時此刻，怎能不關注中國母親的命運？一九三六年，在抗日戰爭爆發前夕，他在國立中央大學畫了一幅立軸，一株古松，枝幹虯曲，松針間松子纍纍，但他在上方題了「鬼燈如漆照松花」這樣的詩句，隱晦地表露對於籠罩於中國大地的白色恐怖、政局的陰森和淒慘沉痛悲憤的心情。

　　抗日戰爭終於爆發了。日寇的鐵蹄長驅直入，不久南京失陷，高劍父遷回廣東。這時神州大地，遍地烽煙，大好河山淪於敵手，廣大人民家破人亡，妻離子散，中華民族經受著又一次巨大的磨難。千千萬萬逃難的老百姓流離失所，餓死街頭，一幕幕慘象刺痛著高劍父的心。高劍父向來生活十分儉樸，極少縫製新衣服，他所穿的，多數是在當時廣州四牌樓（現在的解放中路）的舊衣店裡買來的

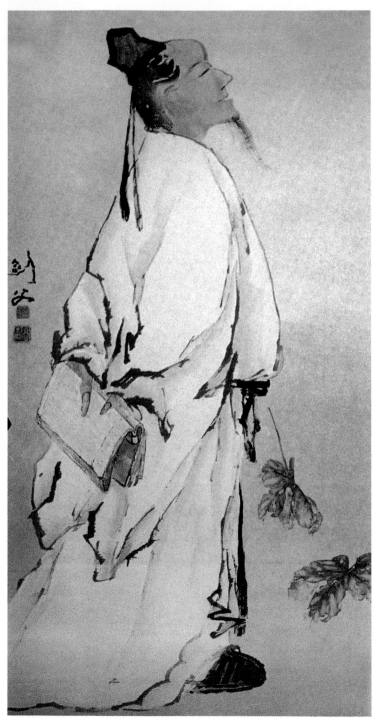

南國詩人
1935年
73.5×34cm

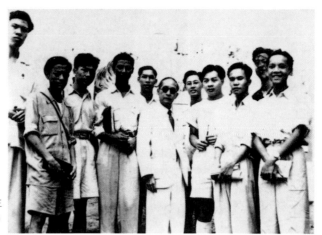

高劍父和他的學生
（40年代攝於廣州）

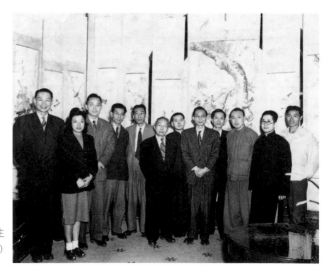

高劍父和他的學生
（40年代攝於澳門）

便宜貨；從來不穿襪子，只穿一雙半筒的舊皮靴；家裡絕
無時髦的陳設，當時比較高級的消費品，如收音機、電風
扇以及沙發之類，一樣都沒購置。賣畫有點錢，便用來搜
購書籍和古畫。平日自己粗茶淡飯，一切都很簡陋。可
是，他把在廣州、香港、澳門等各地舉行義賣畫展的全部
收入，都用來支援抗戰，賑濟災民。

一九三八年，日軍的鐵蹄已經深入內地，他便遷到澳門避難，同時也把春睡畫院遷到澳門，在澳門舉辦了「春睡畫院十人作品展覽」；之後，又送到香港中文大學展出。這期間兵荒馬亂，澳門一片混亂。那時有各種歹徒，專門劫持一些名人或富商的家屬子女做人質，然後向他們敲詐錢財，廣東話叫作「標參」。高劍父當時是大名家，他的畫價很高。那些歹徒以爲他必定是腰纏萬貫的富人了，於是窺測機會，把高劍父的長子劫去。高劍父千方百計營救而不成功，長子終於失蹤。高夫人宋銘黃，這位辛亥時期的巾幗女傑，不料在垂老之年遭此打擊，從此亦一病不起，在香港去世。高劍父亦在這個打擊下健康大受影響，雙目近於失明。面對著祖國、人生、家庭的苦難，高劍父畫了一幅〈白骨猶深國難悲〉的立軸畫。畫上畫著堆疊於衰草荒煙中的骷髏頭骨，在上面題款道：「朱門酒肉臭，野有凍死骨。」又題：「嗟呼，富者愈富，勞者愈窮，芸芸眾生，寧有平等？我與骷髏，同聲一哭。」激憤之情充盈於紙墨之間。一九四三年，正是抗日戰爭最艱苦的相持階段，高劍父又畫了一幅〈埃及英雄〉。畫上的一名阿拉伯武士，頭戴白盔，左手持盾，後面倚著一槍桿。高劍父以濃重的筆墨色彩，塑造了一個威武不屈的古代英雄的形象，用以鼓舞人民堅持抗戰，不屈不撓戰鬥下去。一九三九年，汪精衛公開投敵，充當漢奸。高劍父原與汪精衛是舊交，汪精衛在投敵前多次拉攏陳樹人（另一位嶺南派著名畫家，與高劍父、高奇峰合稱爲「嶺南三傑」），遭到陳樹人的斷然拒絕，又轉過來拉攏高劍父，被高劍父嚴辭峻拒。高劍父對他春睡畫院的學生們大義凜然地宣布說：「這是大節攸關，我與汪雖屬深交故舊，至此也不能不與汪一刀兩斷。」又說：「汪精衛已成奸逆，

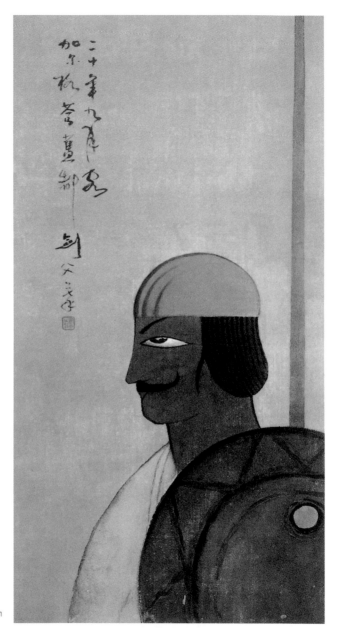

埃及英雄
1943年
98.5×48cm

遺臭萬年，雖未蓋棺，亦可定論。」此事對高劍父刺激很
大，他心緒激動，即揮筆畫了一幅〈燈蛾撲火〉的諷刺
畫。他以激動得有點顫動的筆，用蒼勁的線條畫了一盞殘

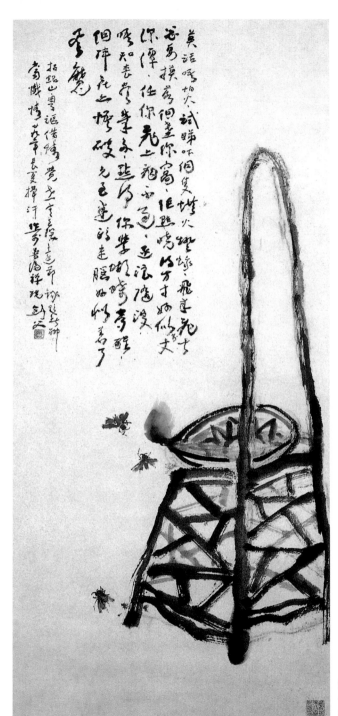

莫話唔怕火，試睇吓個隻燈蛾撲埠，飛嚟飛去，志在撲蓋，但盖你富，佢睇唔係丈你嘞，任你嚟上襉而高，迷溺癱溲，唔知喪盡幾多莊身，迷咗你些嘟嘈多管，但畀佢之惙破，先至連的走脛如好壽亦撲羹。

招銘山寧詎借饒覺去亨慶速府謝然聊

庚辰博土岁年长夏榫汗崇普淘祥琨劍父

燈蛾撲火
1940年
96×43cm

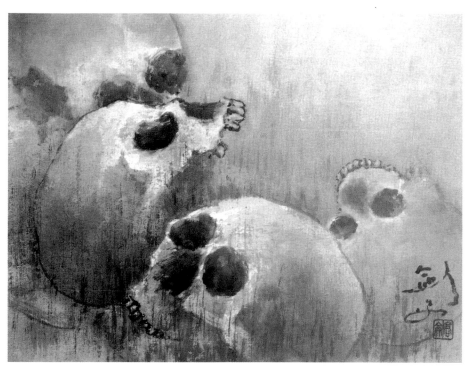

白骨猶深國難悲
1938年
48×35cm

破的藤架油燈，兩條油芯發出微弱的火光，有兩隻飛蛾在
撲火，還有一隻已經燒死在燈下，明確地表達了自取滅亡
的主題和所諷刺的對象。高劍父在畫上題了一首〈粵謳〉
（廣東方言民歌）：「莫話唔怕火（不要說不怕火），試
睇嚇個只烘火燈蛾（試看一看這隻烤火的燈蛾），飛去飛
來總要摸落個盞深窩（飛去飛來總要跌落這個深窩）……
逐浪隨波唔知（不知）喪盡幾多？點得（怎麼）你學蝴
蝶，夢醒個陣（那時）花亦悟破，免至迷頭迷腦（糊裡糊
塗），好似著了風魔。」末後還題：「招銘山（清代廣東
畫家招子庸）粵謳，借以覺世，意旨深遠，節錄題此，聊
以寄懷。」明確地聲明自己這幅是寄托懷抱的，是要警告
那些叛國投敵的無恥漢奸的。這位辛亥革命時代的「革命
畫師」雖然曾經失望過、消沉過，但是抗日戰爭的炮火、

尖銳而複雜的民族鬥爭和階級鬥爭的現實，重新點燃了他的為國為民的心中烈火。他對跟隨他避難澳門的春睡畫院的門生們熱烈地稱讚陳樹人與汪精衛斷絕關係是深明大義，他一直與在重慶任國民黨中央海外部長的陳樹人保持密切的聯繫，關心著抗戰的形勢國計，鼓勵他的學生們投身到抗日的戰爭中去。在他的感染下，他的學生關山月毅然告別了老師，離開澳門，深入內地，到戰地寫生，宣傳抗戰。臨行前，高劍父以「出山泉水濁」的古詩告誡他，要他在複雜尖銳的民族鬥爭和階級鬥爭中，要時時保持警覺，絕不要被反動勢力威迫利誘，喪失民族氣節和個人的尊嚴，絕不能與社會上的沽名釣譽者同流合污。關山月從此踏上了革命的道路，這些是與劍父對他關懷教導分不開的。這時，高劍父續弦的妻子翁芝女士生下了一個兒子，高劍父特意給他起了一個名字——勵節，表達了「時窮節乃見」的凜然正氣。

　　抗戰後期，在日本侵略者投降前，盤踞在廣東的敵偽政權，想利用高劍父的聲望來支撐門面，穩住陣腳，曾派出專員到澳門，通過澳門當局，要挾高劍父選擇部分作品帶到廣州舉行畫展。高劍父得到消息後，每天天色未明即起床離家，躲到人多繁雜的一間茶樓的暗角裡，直至深夜才悄然返回，使敵偽的專員無法尋覓他的行蹤，一直躲避到這些傢伙失望地返回廣州後，他才再露面。

「大名彪炳耀千秋」

　　經過了八年堅苦卓絕的浴血奮戰，中國終於贏得了抗日戰爭的偉大勝利。廣州光復後，高劍父舉家遷回廣州，復興「春睡畫院」，又創辦了「南中藝術專門學校」。這時的高劍父年事已高，又長期患著糖尿病和泌尿系統疾病，健康狀況已經相當差，但他仍時時繫念著要把自己的餘生獻給中國的藝術教育事業，把希望寄予青年人。不久，「廣州市立藝術專門學校」成立，他被任命為校長。

　　一九四八年九月二十九日（農曆八月二十七日），是高劍父七十大壽，廣州市的美術界同仁在廣東文獻館內為他舉行了祝壽酒會。之後高劍父遷居澳門。共產黨和人民政府曾通過他的老友和學生致函給他，邀請他回中國重振

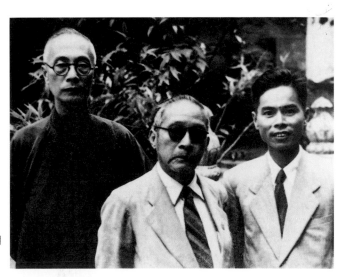

高劍父和陳樹人、關山月
（1947年攝於廣州）

畫壇，共同創造人民美術的新紀元。他回信說：

　　才來翰語重心長，且感且愧，可謂英雄所見略同矣。
初擬作歸耕，亦「報老鄉園得荷鋤」之意，奈病骨支離，
欲荷亦不勝其荷矣。

　　當時的高劍父，病情已經很重，在他寄出這封信後不
到半年，便因小便出血不止，病逝於澳門的鏡湖醫院，時
間是一九五一年五月二十二日，終年七十三歲。當時守候
在側、為他送終的，有他的繼室翁芝女士和兒子高勵節。
他的門人司徒奇、羅竹坪、李撫虹、黃獨峰、李喬峰、楊
靄生以及楊善琛等人為他辦理後事。他逝世後不久，親友
們為他在澳門普濟禪院召開追悼會，由司徒奇主祭、民國
革命老人馮百礪講述生平；香港的故舊門生等亦在「孫聖
堂」中召開追悼會，高劍父生前的知交、歷史學家簡又文
先生撰寫了長聯哀悼這位辛亥革命的前驅勇士、嶺南畫派
的開山宗師，其聯云：

　　啟發民族精神，傳授丹青妙理，卅載亦師亦友，深藉
薰陶，痛茲人去樓空，熱淚縱橫看百劍；
　　主持革命運動，開創國畫新宗，一身為俠為儒，含美
耆獻，從此山頹木壞，大名彪炳耀千秋。

　　他的另一位老友，在廣州得到他去世的消息後，在悼
念文章中更道出了中國廣大美術工作者的痛惜，文章寫
道：
　　歲寒然後知松柏之後凋。可惜明媚的春光回到中國大
地的時候，沒有印上這位國畫大師的足跡！

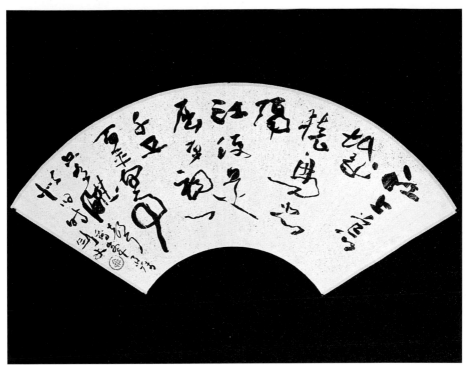

書法
53×19cm

　　然而，高劍父和他所創立的嶺南畫派，已經在中國美
術史上樹起了一塊豐碑。他和他的藝術，一如南粵大地上
迎春綻紅的木棉，永遠展示著它的雄姿和生命力。

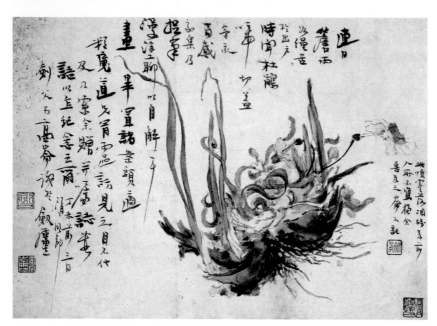

蟹爪水仙　1907年　27×36cm

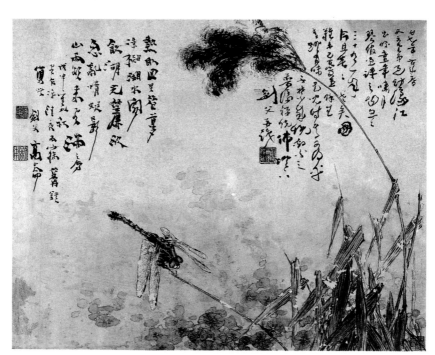

蜻蜓蘆葦　1908年　40×50cm

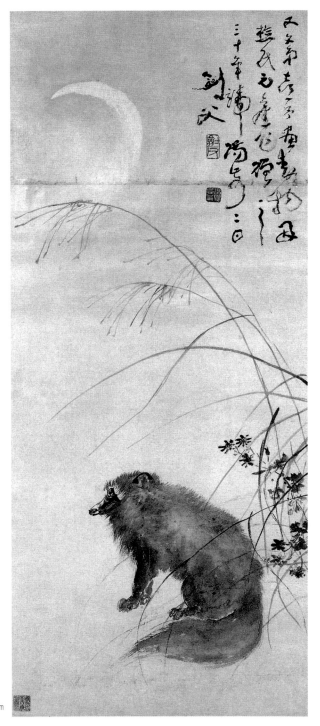

狐月
1912年
103×43cm

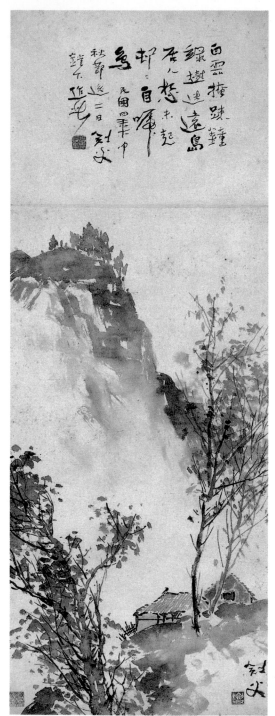

荒村啼鳥
1915年
109×40cm

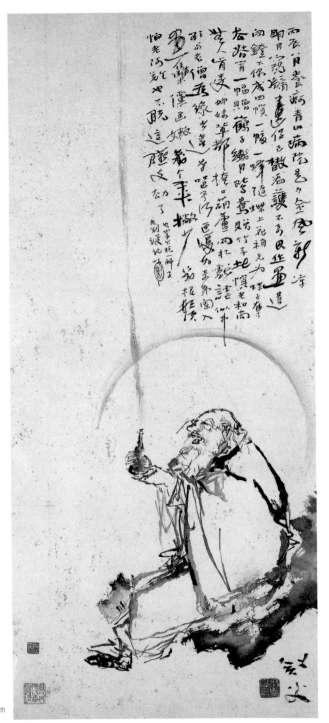

老僧圖
1916年
78×33cm

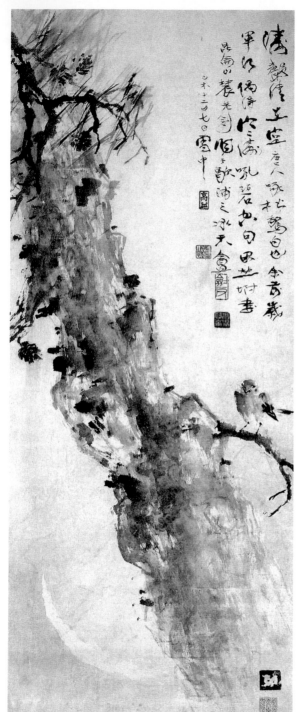

松鳥黃昏月
1919年
94×38cm

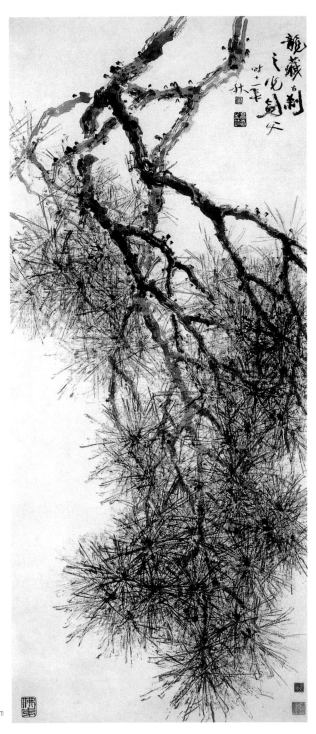

赤松圖
1922年
132×54.5cm

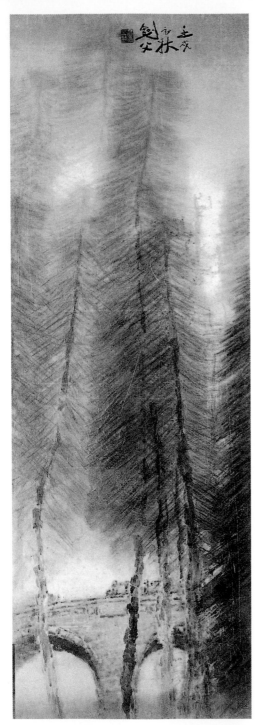

林蔭橋影
1922年
135×46.5cm

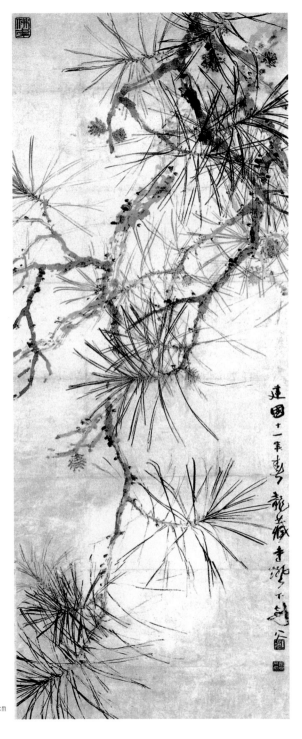

松
1922年
130×50.5cm

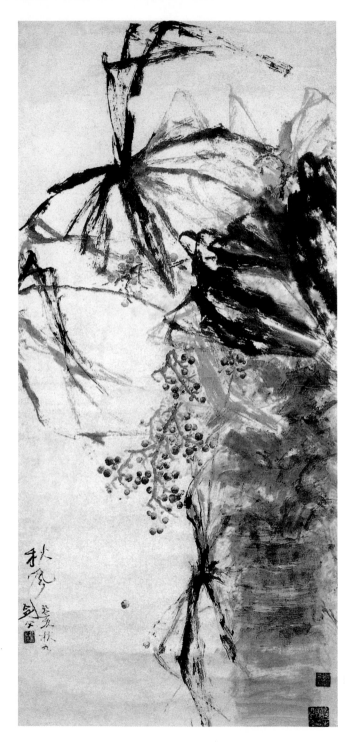

秋風

1923年

116×74cm

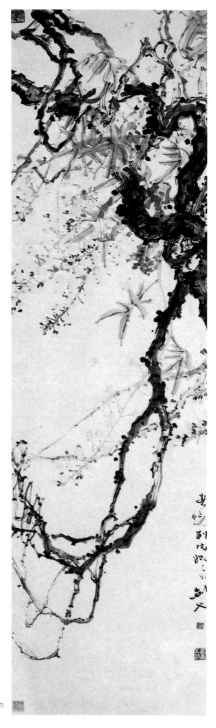

紫藤
154×43cm

〈芋頭竹筍〉 扇面 1923年 闊50cm

〈芭蕉樹扇〉 扇面 1920年

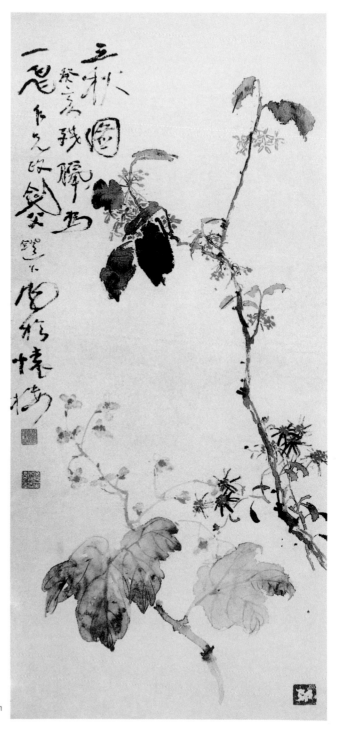

三秋圖
1923年
90×40.5cm

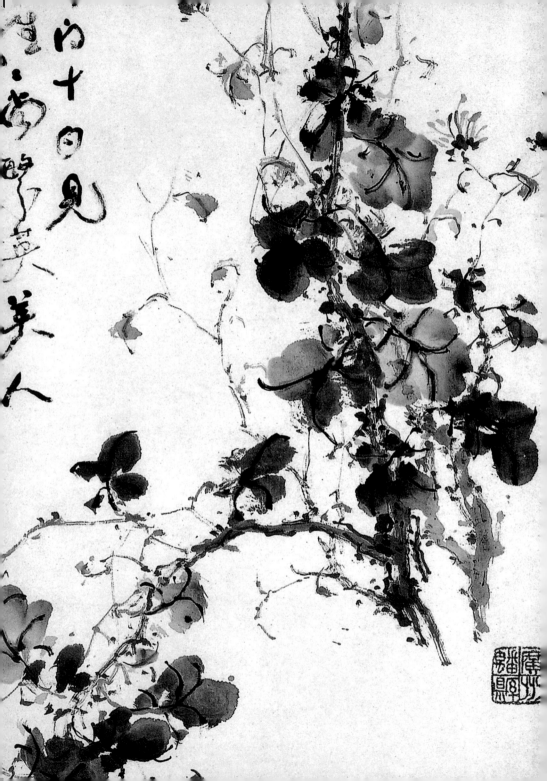

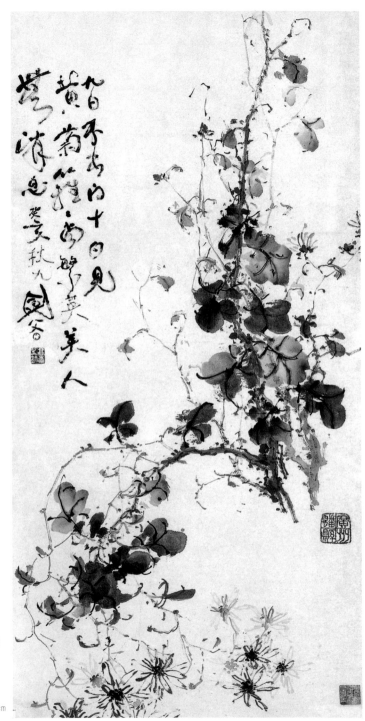

秋菊
（局部）
（左頁圖）

秋菊
1923年
117×57cm

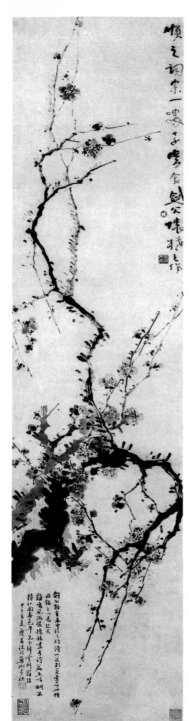

紅梅
1924年
138×34cm

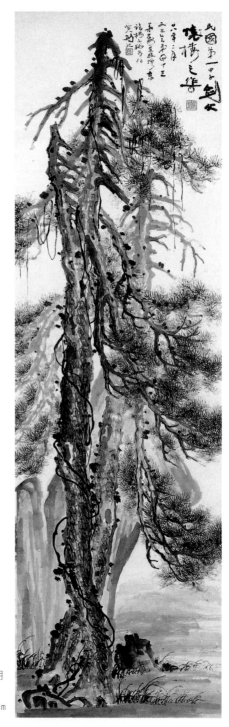

三壽作朋
1924年
134×39cm

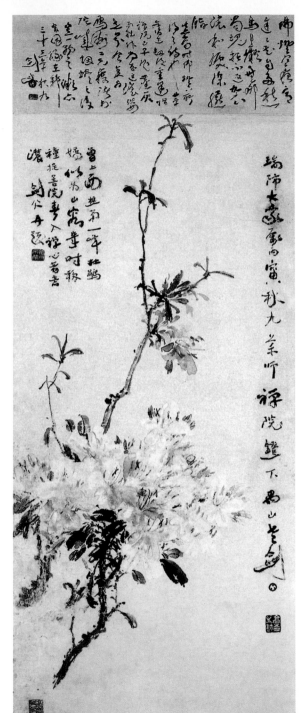

紫杜鵑花
1926年
94×43.5cm

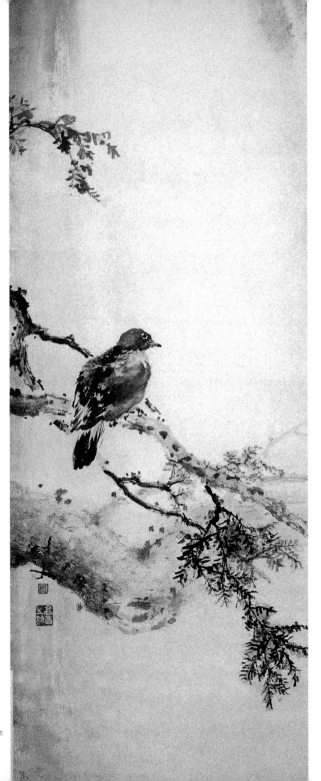

鳩
117.5×40.5cm

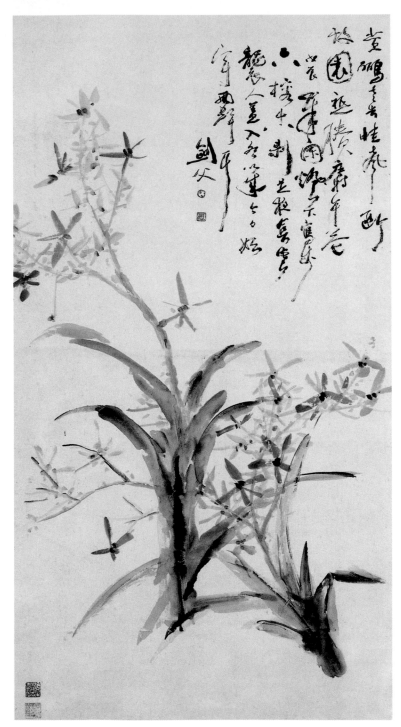

紅蘭
1928年
106×58cm

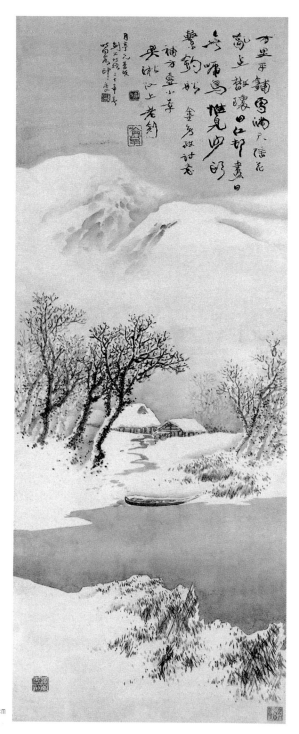

雪景
1931年
114×34.5cm

雪景（局部）

柿鳥圖
1933年
126×53cm

椰子　1943年　112.8×66.8cm

椰子樹　1943年　120×95cm

月下雙雁
131×50cm

果鳥
紙本設色
71×35cm

二 繪畫藝術

高劍父雖自幼喜愛繪畫，但探討他的藝術歷程應以他十四歲拜居廉（古泉）為師作正式起點，直到他晚年蟄居澳門至七十三歲去世止，在藝術領域中刻苦奮鬥、探索、開拓，整整攀登了五十個年頭。由於他創作態度十分嚴謹，作品大多苦心經營，力求完美，因而數量不是很多；加上生活在戰亂頻繁的年代中，毀壞不少，故存世作品估計不會超過五、六百之數。其中最為完整顯示高氏一生風格發展脈絡的首推他的學生兼好友簡又文「百劍樓」所藏之一百二十件珍品，目前收藏於香港中文大學文物館，曾經展出並印刷出版過其中部分，是研究高氏藝術發展歷程的重要實物。縱觀高劍父一生的藝術經歷，印證其現存的作品，可將之分成下面三個時期：

（一）扎根傳統期——十四歲至二十七歲留日前

這一時期又可分兩個階段。第一階段是學習居派傳統技法時期。高劍父在居廉門下學習，從全部依樣照本勾摹居氏作品開始，從線描、設色、題款位置、印章安排等等逐一模仿。「百劍樓」藏品中就有這樣的入門訓練的勾稿畫本，清楚表明高劍父刻苦、認真、嚴格的學習態度。雖然他實際上在居廉門下學習的時間只有兩年，但離開後，一直到居氏去世為止，常回居氏處請益，全面掌握了居派的技法及藝術主張，成為他今後一生藝術事業的堅實基礎。一直至他晚年一些作品中，仍可窺見居廉畫風的影響。居廉的藝術風格，主要有三點：

（1）師造化，重寫生。他常帶著畫具出遊寫生，追摹花草形神。居氏尤以寫草蟲為特長，高氏記錄其方法，將

仿羅兩峰〈飼鳥圖〉
1899年
34×26.5cm

昆蟲以針插腹部置於玻璃箱中，對之描寫。畫畢，再將之以針釘於另一玻璃箱中，時時觀察默記。外出時，常於豆棚、瓜架、花草之間，仔細觀察昆蟲活動的形狀。

（2） 創造「撞水」、「撞粉」新技法。所謂「撞水法」，就是在設色時，趁顏色尚未乾，從一邊或中間用筆蘸水注入色中，在水注入之處顏色被趕開，顯得淡而白，成為受光面，而被水趕到另一邊的顏色集中積澱，顯得深暗，成為背光面（暗面），花瓣或葉子中不匀地以撞水法注入的水，乾後，一個平面上有深有淺，呈顯出凹凸的視覺效果。因為注入之水，其流動是自然的，所以這種明暗、凹凸的效果也是自然天成的，沒有人工斧鑿之痕。

「撞粉法」的方法和「撞水」一樣，不過是以粉代替水。

　　(3) 打破題材的局限。高劍父形容他的老師是「眼之所到，筆便能到，無物不寫，無寫不奇。前人不敢移入畫面的東西，師盡能之」，「涉筆成趣，極其自然」。[①]

　　居廉藝術的這三個大特點，高劍父是全面繼承，並且發揚光大，成爲他自己以及嶺南畫派的特點。

　　居廉是向他的堂兄居巢學畫的。居巢的畫遠師惲壽平，近法宋光葆、孟覲乙，是常州派的遺風。居廉因而也深受惲壽平以及宋光葆、孟覲乙的影響。這一種流派關係，也影響了高劍父。

仿惲壽平〈水仙蟹石圖〉
1899年
34×27cm

註1. 高劍父：〈居古泉先生的畫法〉，載《廣東文物》，1940。

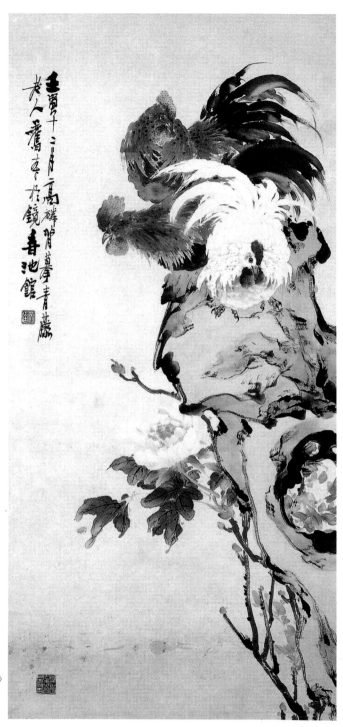

摹徐渭〈牡丹雞石圖〉
1902年
114×53.5cm

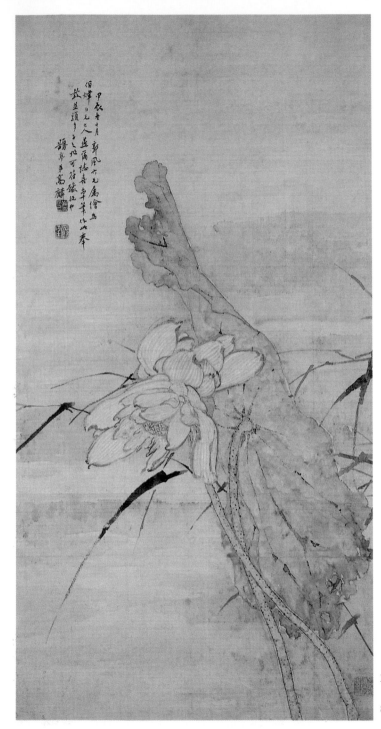

並蒂蓮
1904年
84.5×43cm

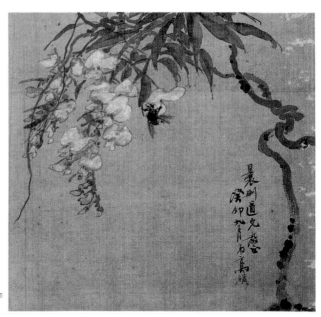

紫藤黑蜂
1903年
27.5×26.8cm

　　第二個階段，是廣泛師法傳統。大約在十八歲時，高
劍父降格拜同門伍德彝爲師，得以入住伍氏的亭園中，獲
觀伍氏家藏之法書名畫；又由於伍氏的地位，得以看到當
時粵中四大收藏家——吳榮光、潘仕成、張蔭垣、孔廣陶
之收藏；又爲伍氏代臨這些古代名家之作，得以更深入體
味鑽研這些名家精髓；還爲伍氏代筆，得到更多的鍛鍊機
會。現存高氏作於一八九九年兩件作品，一題「仿甌香館
（惲壽平）」，一題「仿羅兩峰（羅聘）」，就是這個時
期的作品。這兩件作品，實際並沒有惲壽平和羅兩峰的特
點。仿甌香館的一幅，水仙花的勾花敷粉以及石之皴染之
法，全是居廉面目；而仿羅兩峰的一幅，其鳥及昆蟲之刻
畫細膩眞實，禾穗工筆細染，禾葉以花青沒骨法撇寫，雜
草葉子之撞水痕跡，亦是典型居派風格。其題作仿此二
人，大概是因爲在伍氏家中見過這兩人類似題材和構圖的
作品，是吸取了他們的取材和布局。這種擴大學習範圍的

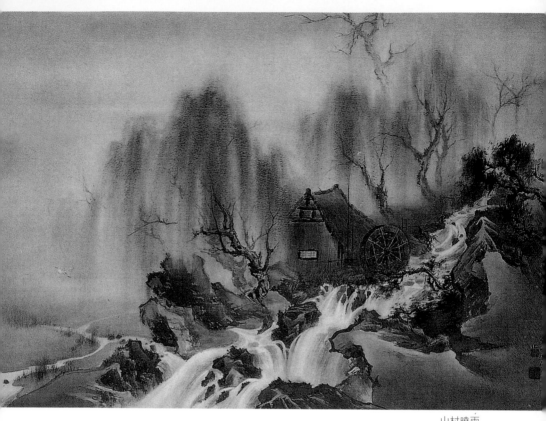

山村曉雨
1914年
71.5×104.5cm

例子還可在他一九〇二年二十四歲時的兩件作品中看到。一件是題爲「背摹青藤老人舊本於鏡香池館」的〈牡丹雞石〉。這件作品，仍本居法，但筆意卻較爲揮灑縱肆，顯示了一點高劍父自己的個性；但和徐渭是相距很遠的。另一件是黃篤維先生的藏品，扇面，紙本，沒骨設色，畫南瓜花及豌豆花，花間一草蟲，題款：「偶（仿）南田老人寫法，潔修開士印（認）可。壬寅三秋高麟寫於嘯月。」此畫風格仍極類居廉，而題爲「仿南田老人（惲壽平）」，大概也是因爲曾經見過惲壽平相近的題材的作品。

　　這個時期存世之作中，還沒有見到他照前人畫本完全

臨摹一模一樣的。從上面所述的四件作品來研判，他確實是有機會看到前代名家之精品。在那個時代，若非舊家望族，是不可能有名畫之收藏的，以高劍父的階級地位也不可能得見這些畫作。他在這些作品上留下的記錄，證明他此時已經上了一個台階，藝術視野已經在不斷擴大；儘管這些作品顯示他仍然未脫離居派家法，但他是已不滿足於囿限在師門之內了。

（二）探索求變期——二十七歲至六十歲

　　這是一段漫長的時期，走了三十三年。高劍父是生長在一個中國傳統社會面臨嚴重危機，國家民族面臨生死存亡，人民強烈呼籲革命的時代。自青少年時起，他一踏足於社會，便立即接受時代的召喚，認同革命的思潮，並投身革命的實際活動。他的這種思想和經歷，完全反映到了他的繪畫藝術活動中。從他走出師門，開闊了眼界開始，他就思考著革新國畫、走出新的路子的問題。就在前述打基礎的時期中，當他作為一個二十歲的青年，有機會入讀澳門格致書院（嶺南大學前身）之時，在學習西方新學及英文之餘，便到法籍美術教師麥拉處學習木炭素描、水彩、油畫等西方畫法。這個時期雖然僅有不到半年，卻已萌發了向西洋畫借鑒、改造國畫的思想。據他的學生梁寒操回憶，高劍父談到他此時在這所教會學校中，禮拜日在圖書館翻閱各國雜誌，對於西洋人物畫之寫實逼真感受十分深刻，而對國畫的人物畫尤感不滿足，此時就想用西畫來改造國畫人物畫。[1]

　　他的這一思想萌芽，在以後不斷發展，指引著他在藝術道路上不斷勇敢地探索、開拓和攀登。從一九〇六年遊

註1. 梁寒操：《高劍父先生畫藝的革新思想》。

學日本，到返國後創辦「審美書館」、創立「春睡畫
院」、去印度訪問寫生，一直到南京中央大學美術系任
教，他不斷地在探索、嘗試，變換表現方法，在變革創新
的這條路上走了三十三年有餘，獻出了他人生最寶貴的大
半時光。在這長達三十三年的第二階段中，我們又可將之
分為兩期：

　　1.融匯東洋、西洋時期

　　從一九○六年到日本留學，至一
九一九年在福建漳州陳炯明軍中時
止。這段時期，他的主要活動是革命
工作；但在日本期間，他參加了「白
馬畫會」、「太平洋畫會」、「水彩
研究會」等。這些都是日本西畫家所
創立的團體，主要從事西方美術的教
育與研究。高劍父在日時，曾對學生
說，「先學洋畫（西畫），再學雕
塑，後學日畫」。[1]

　　高劍父在日本的時間其實很短，
而且參與許多實際的革命活動，不可
能受到西畫有系統的正規的嚴格訓
練，他參加這些畫會的課程，只幫助
他對西洋美術一些基本技法的了解，
對西洋美術史及現狀的初步認識而
已。雖然，我們沒有找到高劍父在日
本美術院入讀的檔案記錄，但從高劍
父對其學生們說他考入東京美術院、

鴛鴦圖　1907年　169×57cm

註1.梁寒操：《高劍父先生畫藝的革新思想》。

看盡世人夢未醒
1914年
101.6×41.9cm

鶺鴒
1916年
130.3×56.5cm

秋聲
1914年
132.5×63cm

成爲中國留學生在此學習的第一人等，相
信他即使並未能正式入學，至少這是他理
想中的入讀學校，他也一定很欣賞該院的
所倡導的畫風。日本美術院的菱田春草、
橫山大觀、下村觀山等主要的追求，是將
日本畫與西洋畫折衷調和，捨棄日本畫的
線條，而強調光影、空氣，製造一種光影
朦朧的美感。此時期，高劍父深受他們的
影響。在日本，他與當時有名的日本畫家
竹內栖鳳見過面。竹內栖鳳曾經遊學歐
洲，亦明顯追求調和日本畫和西洋畫。這
些日本畫家都是高劍父效法學習的對象。
他在日學習的時間雖短，卻確實找到了他
要改革中國畫的方向。

　　一九○七年返國之後，到辛亥革命勝
利的一九一一年，雖然他主要的精力和時
間都投入於革命工作，但這個時期，他在
繪畫上，正是實踐著嘗試將西洋之光暗、
空氣感等融入國畫技法中，手法十分寫
實，渲染明暗，烘托背景等。辛亥革命後，他淡出政治，
到上海發展，成立「審美書館」，發行《眞相畫報》，以
圖宣揚自己改革國畫的宗旨；而與康有爲的交往，更加堅
定了他的信念。康有爲是極爲主張合中西繪畫而成一種新
國畫的。在上海這段時期（1912～1919），他在繪畫創作
上是努力投入這種試驗的，力圖擺脫傳統國畫寫意的特點
而返回追求寫實，背景往往渲染朦朧暗淡的空氣感。這個
時期的風格變化很大，表現出不穩定、不統一，有很明顯
的日本橫山大觀、竹內栖鳳等人的痕跡。

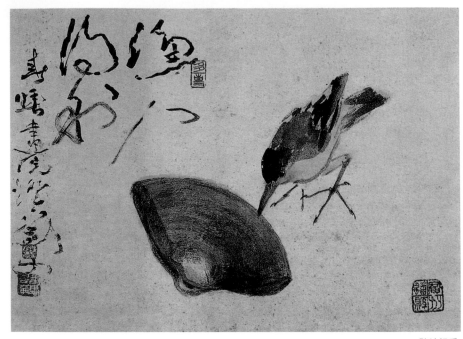

鷸蚌相爭
29×41cm

2.深入變革時期

　　一九二○年至一九三八年秋，這是高劍父藝術生涯中
最重要的時期。一九一八年他奉孫中山之命前往漳州協助
陳炯明進行「護法戰爭」，就將審美書館的業務結束，重
新投入了革命事業。一九二○年十月，革命軍克復廣州，
他出任廣東工藝局長兼工業學校校長，再次擔任政府官
職。但是很快，他就對政局完全失望，絕意仕途，決意將
全部精力投入自己理想的藝術事業。他將寓所名爲「懷
樓」，專心投入繪畫創作；並成立「畫學研究會」，聯合
志同道合者推廣他革新中國畫的主張，開設「春睡畫院」
及兼任佛山市美術院院長，大力栽培新生藝術力量。以後
又擔任廣州中山大學、南京中央大學這兩所著名大學的藝
術教授，籌辦廣東省「第一次美術展覽」、「全國第二次
美術展覽」等重要美術活動，又代表中國政府到印度出席

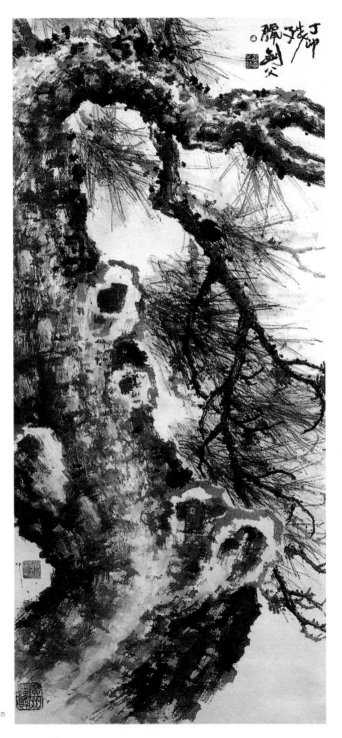

古松
1927年
131×57cm

國際教育會議。這時期他作爲全國著名畫家、藝術教育家和美術活動家，在全國發揮著自己的影響力。這一時期內，他創作了一生中許多重要作品。由於他和高奇峰、陳樹人以及「春睡畫院」、佛山市美術院等弟子們在畫壇上的影響力日益擴大，嶺南畫派也是在此時期內確立而且成爲近代中國畫史上的一個重要流派，並引發了中國近現代繪畫史上重大的國畫論戰──「新國畫與舊國畫」之大辯論。

這時期他的代表作有〈風雪關山〉、〈秋江白馬〉（題贈孫中山，兩畫均毀於戰火）、〈煙雨建村〉、〈老鷹〉、〈乾坤再造〉、〈雨中飛行〉、〈斜陽古塔〉、〈緬甸佛跡〉、〈喜馬拉雅山〉、〈南國詩人〉、〈秋瓜〉、〈古松〉、〈斷橋殘雪〉、〈紅棉白鳩〉、〈雪裡殘荷〉、〈煙寺晚鐘〉、〈一犁春雨入黃昏〉、〈冬〉、〈風颰月暗寒蟲泣〉等等。

這個時期，他的技巧已臻成熟，藝術觀念也更爲明確，生命力也處於壯盛之年。因而其創造力也達於高峰。他把藝術生涯推進至自己的巔峰，造就了他藝術事業最輝煌的篇章。綜觀他這個時期的作品，可以概括出以下幾個特點：

（1）題材廣泛。不但有傳統的題材，也有前所未有之全新題材，如飛機、汽車、骷髏頭、烏賊魚等等。即使是傳統題材，他也以新的角度、新的處理手法予以表現。例如傳統題材的山水畫，他常在畫中引入焦點透視、光影明暗、晨曦黃昏、煙雨迷霧等空間氛圍等描寫表現，在構圖上亦力圖打破傳統的三遠（平遠、高遠、深遠）結構方法。所有這些刻意求新的努力，可以從他這個時期的代表作品中呈現。例如，傳統題材的〈斷橋殘雪〉，近景中斜

水灑栽花　34.5×47.5cm

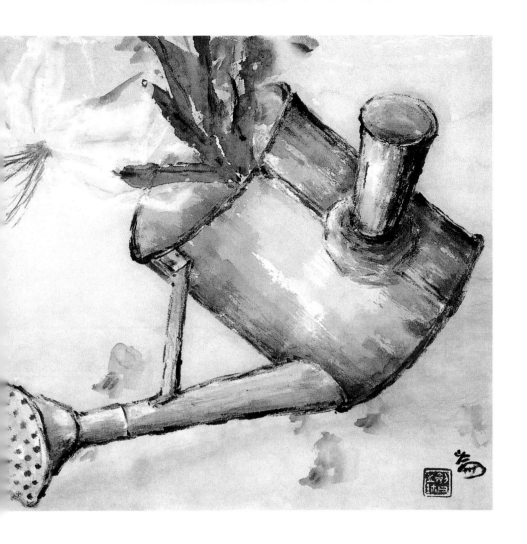

坡上描繪大半株枯柳佔據了整張畫面，而在柳枝的空隙處
安排遠景的湖面、斷橋和塔影，有如攝影取景；〈煙寺晚
鐘〉則用焦點透視的方法將近景的石階一直畫至佔據畫面
的五分之四，而在最高處來描繪寺門及遠樹；又如〈一犁
春雨入黃昏〉，把畫面絕大部分的面積來描繪大片漠漠水
田等等，都是將傳統山水畫題材作全新處理的絕好例證。
同樣，在花鳥畫方面亦是如此。例如〈百喜圖〉，將畫面
的大部分描繪樹枝間的結網蜘蛛；〈鯉魚破冰〉，在渲染

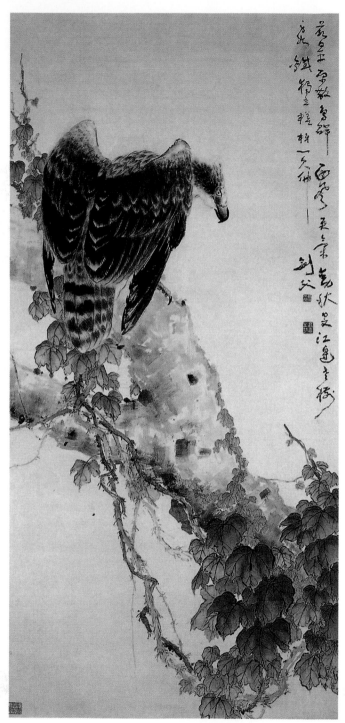

秋鷹圖
167.5×78.5cm

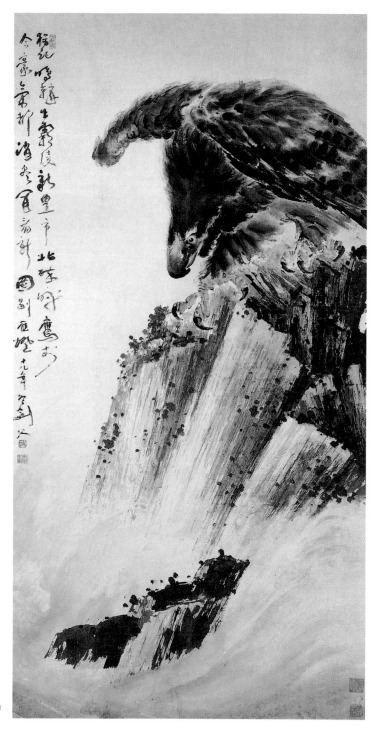

大鷹
1929年
167×83cm

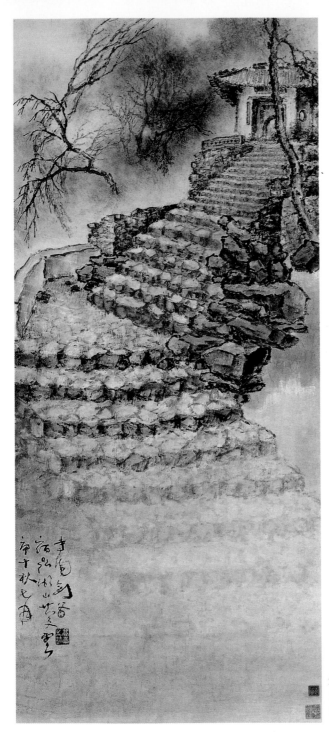

煙寺晚鐘
1930年
116×51cm

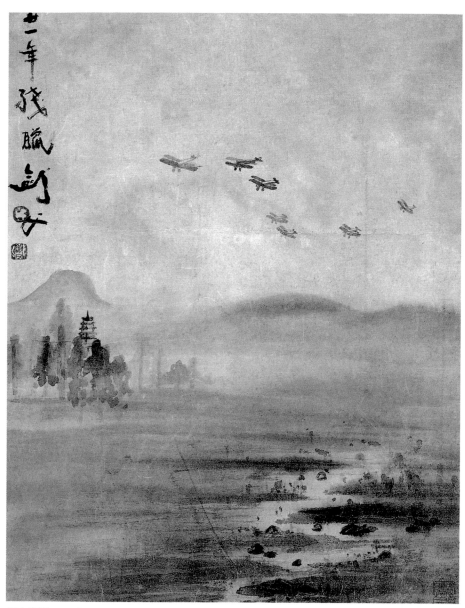

雨中飛行　1932年

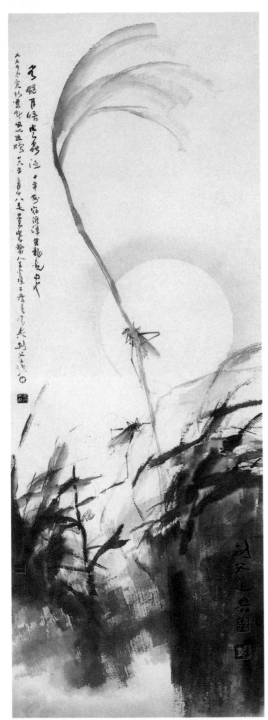

風颺月暗寒蟲泣
1937年
131×41cm

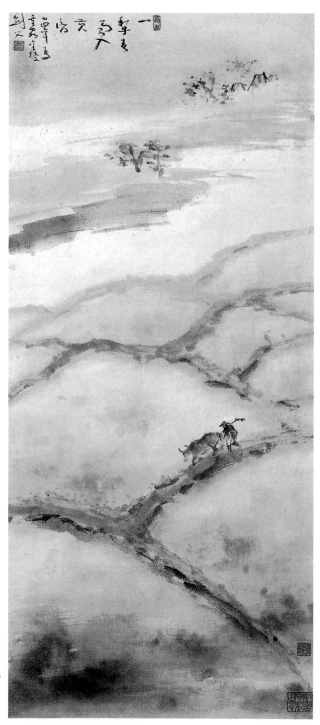

一犁春雨入黃昏
1935年
96×41.5cm

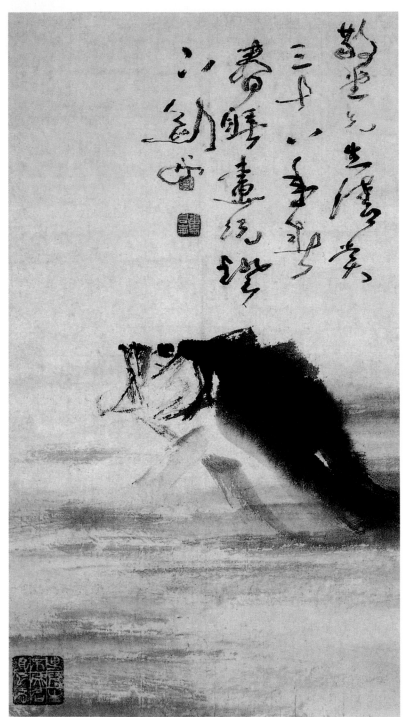

魚躍圖
64.3×36.3cm

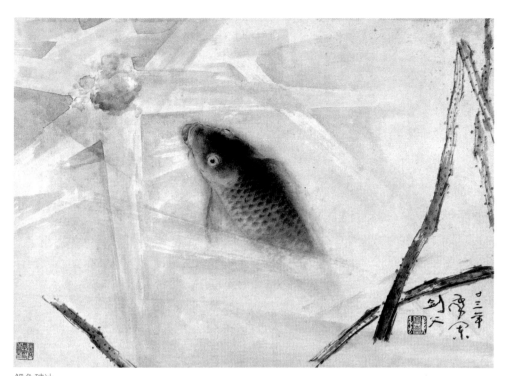

鯉魚破冰
1934年
34.5×47.5cm

的冰塊縫間，畫面正中展示半截的鯉魚，都已見出他打破
傳統手法的匠心。

（2）綜合運用中西技法，力求寫實。這時期的高劍
父，精力飽滿，創作專心致志，因而在造型方面精雕細
琢，力求生動逼眞，盡力追求一種與視覺經驗相符的寫實
效果。例如〈秋瓜〉中對南瓜外形與質感的表現，高度細
緻寫實的描繪，都是極好的例證。他這樣追求寫實、追求
眞切的藝術觀念，不僅表現在他那些精細嚴謹的作品中，
即使是大筆揮灑、縱肆豪雄的作品中，亦是不會對自然物
象的眞實形體稍有背離。例如〈南瓜花〉，以沒骨法大筆
繪出，而又以撞水、撞粉的方法表現花瓣之明暗起伏，更
以細筆來描出花瓣之筋脈；〈霜後木瓜〉亦是大筆偏鋒逆
掃，但木瓜仍要以撞水、撞色方法來加強它的立體感；又

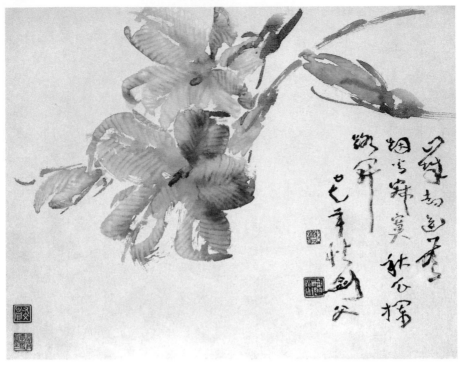

南瓜花　1938年　34×42cm

如〈南國詩人〉，筆墨雖然不多，卻是如此真切生動。

　　（3）重視空間氛圍的渲染。在山水畫中，他大量運用
水彩的技法，渲染背景，表現水氣、反光、天色等，往往
有一種迷離空濛的境界，即使在花鳥畫中，也往往渲染背
景，寄託主題，增強深度與空間感。例如山水畫〈雨中飛
行〉、〈乾坤再造〉、〈斜陽古道〉、〈風雨驪騮〉等，
花鳥畫之〈雪裡殘荷〉、〈高柳晚蟬〉等。

　　（4）保持中國畫的筆墨效果，突出線條的書法性。高
劍父在大量運用西方的寫實方法、渲染技巧的同時，並不
排斥中國畫傳統的筆墨形式，並力圖在作品中加以強調表
現。高劍父要改革中國畫，要改造傳統而不是要拋棄傳
統，他說：

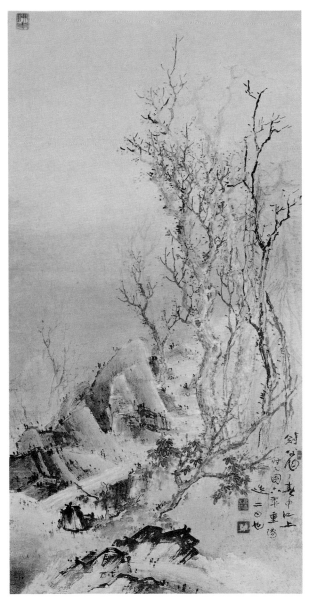

斜陽古道
1917年
134×67cm

　　中國畫以線條和筆勢見長，但是忽略透視，西洋畫的
長處在於顏色透視和立體感，但表現方法以顏色的堆砌為
主，不講究線條用筆。[1]

─────────────────────

註1. 馮伯衡：《高劍父和嶺南畫派》。

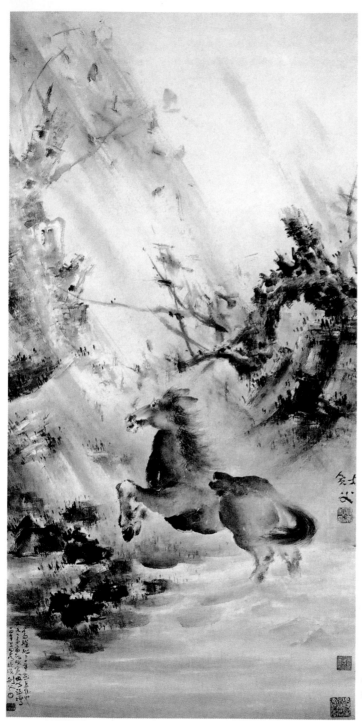

風雨驊騮
約1925年
161×79cm

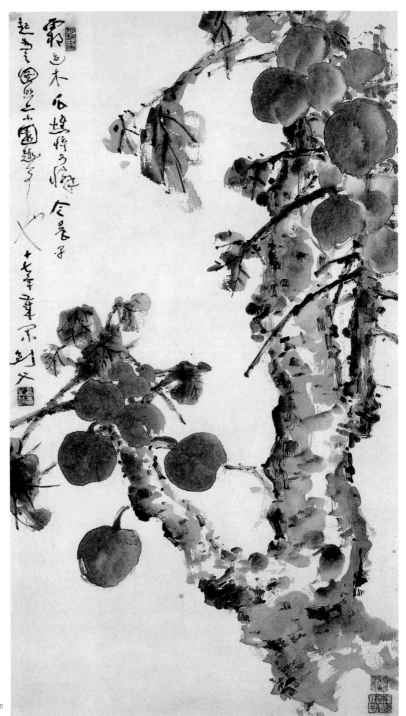

霜後木瓜
1928年
102×55cm

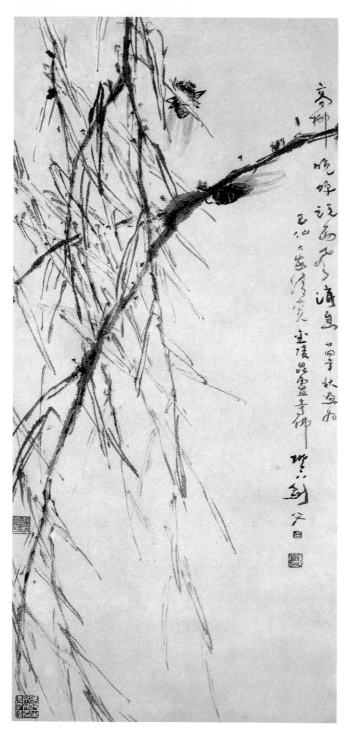

高柳晚蟬
1935年
69×32cm

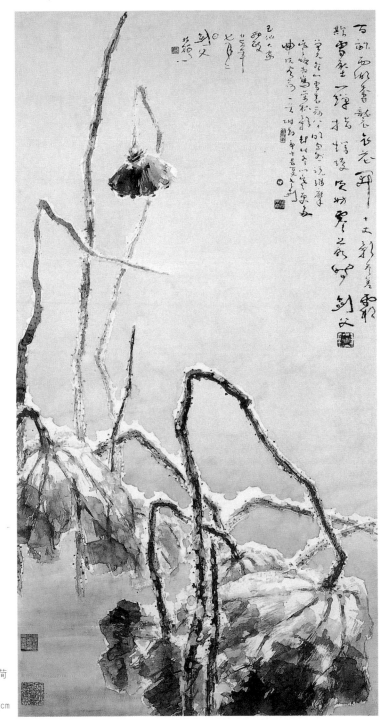

雪裡殘荷
1930年
131×69cm

很清楚，他認為中國畫的線條和筆勢是優點，是要保持和發揚的，這是西洋畫沒有的。所以，高劍父在他的創作中，始終堅持使用中國畫傳統的工具——筆墨紙（絹）。據簡又文說，高劍父幼年曾習字，大楷寫得很好，「早年初由楷書入，學鄭板橋、康有為，後寫狂草」。[①]

從現存高劍父書跡來看，這個判斷基本正確。具體說來，早年學居廉，規整嚴謹，流俐娟秀，用筆爽勁，和他的工細花鳥畫作很配合。留日以後，書風一變，充分表現他豪氣干雲的個性，筆勢縱橫，用筆顫澀，多逆筆，多飛白，是狂草的體勢。這種用筆他亦運用在畫中作為表現手法。因此，在他的作品中，時有見到大筆揮灑、縱橫飛舞的線條與渲染細膩、水墨色彩渾融，以及刻畫精微的物象綜合一體的現象。由於他使用碩毫、逆筆，因而線條又帶有粗野、荒率之意，有時使得這種綜合在畫面上顯得不統一、不自然。有時，有些作品又帶有海派的風格，帶點王震、虛谷的寫意意味。其實，以高劍父自然個性而言，他應是傾向於大寫意、縱橫肆恣、淋漓揮灑的畫風的。他在早期那張基本是居派的〈牡丹雞石圖〉就題上「背摹徐青藤（徐渭）」的款識。然而，他又需要融入西方表現明暗、立體感、質量感這樣一些寫實的因素，這又是中國畫大寫意的畫法難以做到的。這就是一個矛盾。這種材料上的侷限性是難以克服的。因而國畫材料上的優勢方面未能充分發揮，而侷限性又不能完全避免，這在高劍父此時的一些作品中是存在著的。不過，我們在觀賞高劍父這時期的作品時，不應只著眼於看到他一些作品中的中與西、寫意與寫實、工細和粗豪之間某些不自然結合之處，而要看

註1. 簡又文：《革命畫家高劍父——概論及年表》。

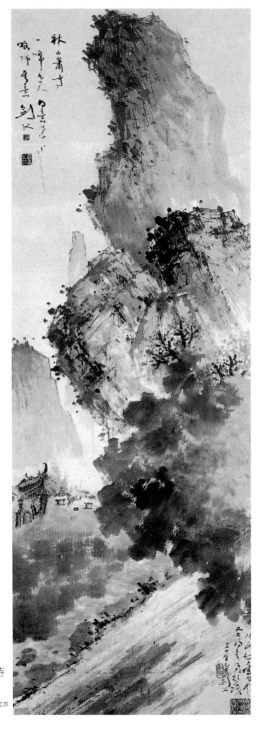

秋山蕭寺
1918年
171×51cm

到畫家在從事這種折衷、融合的大膽嘗試後面所跳動著的那顆充滿民族使命感和歷史責任感的赤誠的心。

這位在辛亥革命時期，為著救國救民隨時準備獻出熱血和生命的藝術家，他的「折衷中西，融匯古今」的「國畫革命」，同樣是他救國救民的人生理想的另一個體現。「上馬殺賊，下馬賦詩」，其志一也。當西方文明大軍壓境，他倉促上陣，只膚淺朦朧地看到強大的西方繪畫是寫實的，焦點透視、光影等是傳統中國畫沒有的，便急於要將之拿過來，加在國畫中，使之成為能與西方繪畫抗衡的「新的現代的國畫」，希望使這種「新國畫成為世界的繪畫」。他這顆赤子之心和豪情壯志，使他在面對傳統派畫家「非驢非馬」、「抄襲西洋畫和日本畫」等批評責難聲中知難而進，將自己生命的最精華的年代投入這「折衷中西，融匯古今」的一場偉大試驗，有成功也難免有失敗。今天，在經歷了整個二十世紀的東西文化大碰撞、在高劍父之後又經過了三、四代後來人付出了睿智和生命的探索之後，人們再回頭審視這位先行者的理論和實踐，品評他那些試驗性的歷史之作時，無疑可以清楚地指出他的思想和理論中某些幼稚和膚淺，點評他作品中某些生硬和不協調；但卻無論如何不能不對他在那個時代所號召的改革的初衷、他探索的勇氣，以及他的創造性成果所達到的高度，生出由衷的敬佩。

（三）回歸傳統期──六十一歲至七十三歲

這是高劍父的晚年時期。一九三八年秋，在日本侵略軍佔領廣州前夕，高劍父攜眷逃亡，輾轉到達澳門，至一九四五年抗戰勝利返回廣州。一九四九年廣州解放前夕再度遷居澳門，兩年後在澳門逝世。

這個時期，國難當頭，時局混亂，而高劍父老病交

加，對國家民族命運的憂慮仍然縈繫於懷，卻深感悲憤和無奈。這個時期的作品有明顯的回歸傳統文人畫的傾向。概括起來有以下一些特點：

（1）關注現實人生的作品仍然佔有突出的位置。代表作有〈燈蛾撲火〉、〈白骨猶深國難悲〉、〈文明的毀滅〉、〈弱肉強食〉、〈鷸蚌相爭〉等。其中〈燈蛾撲火〉一幀，用畫著國徽的油燈來象徵中國，而用撲火的飛蛾來代表侵略者，畫上題上廣東話口語的粵謳，以顯淺易懂的形象來宣傳抗戰必勝的政治理念，是一幅極具代表性的作品。〈白骨猶深國難悲〉是一幅面積不大的小橫幅，畫著三個大大的骷髏頭，右上方兩次題跋，其一：「朱門酒肉臭，野有凍死骨。廿七年新秋，劍父。」其二：「嗟呼，富者愈富，窮者愈窮，芸芸眾生，寧有平等？我與骷髏，同聲一哭。老劍識。」其對社會現實的批判，再直白不過。〈文明的毀滅〉則是一幅176×95公分的中堂大軸，在雷鳴電閃的背景下，繪了一個被攔腰擊斷的巨大十字架。畫上並無任何題跋，僅在右下角署上劍父兩字款。將十字架象徵歐州文明，而這一文明正遭德國法西斯以閃電戰的方式予以毀滅。其主題的意義是十分明顯的，畫上不著任何題識，更是表明了作者此時無言的悲憤。再看〈鷸蚌相爭〉，這也是一張小畫，畫著鷸蚌正相持不下的形象，卻於左上方以極其醒目的大字狂草寫上「漁人得利」四大字，將一個人所熟知的寓言故事，作了簡潔明晰的直觀描繪，在那一九四一年前後的特定歷史時刻，其要表達的思想情感是十分清楚的。

（2）傳統文人畫的梅、蘭、竹、菊以及松樹、紫藤、奇石等題材成為常見的題材。幽居於澳門的老年高劍父，雖然心懷家國天下大事，但卻只能過著窮困的隱居生活。

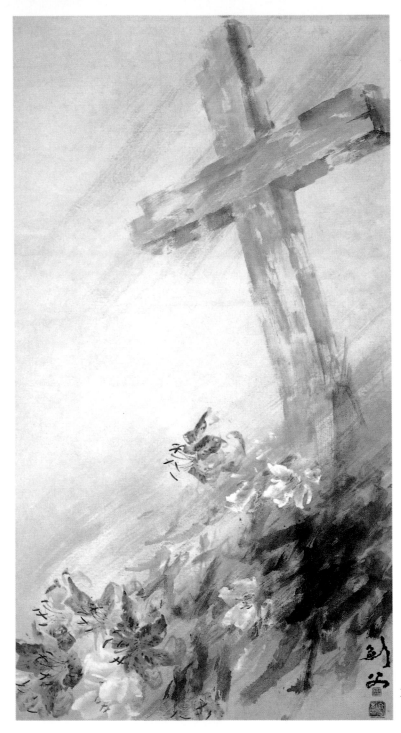

文明的毀滅
176×95cm

松子　1939年　33.5×44.5cm

他心中的許多憂世傷時之思緒，需要借畫筆來宣洩，傳統的「四君子」畫等題材，正好適合於他此時的需要；而且，時世與客觀環境以及他個人的健康狀況亦對創作精心巨製有所限制，於時有許多抒情寫心源之傳統寫意之作應運而生。這些作品與傳統的文人墨戲之作事實上並沒有什麼區別了。例如一九四○年作的〈蘭花〉，右邊以富於書法意味的嫻熟筆法，採取傳統的表現程式繪製了三株蘭穗，右邊以狂草書法題識：「記得湘潭秋雨後，餘香猶帶楚巨悲。廿九年雙十節前一夜，老劍燈下，希靄老棣雅賞，卅四年新秋劍父持贈。」畫上揮灑自如的筆墨，款字印章相得益彰，頗有李鱓、鄭燮這些揚州畫派翹楚的韻味，而詩中以屈原自喻，其所寓含的情懷思緒正是此畫的主題所在。又如一九三九年作的〈松子〉，是以大寫意的

翠鳥菠蘿蜜　1939年　34.5×47.5cm

廣　告　回　郵
北區郵政管理局登記證
北台字第 7166 號
免　貼　郵　票

藝術家雜誌社　收

100　台北市重慶南路一段147號6樓

6F, No.147, Sec.1, Chung-Ching S. Rd., Taipei, Taiwan, R.O.C.

Artist

姓　　名：＿＿＿＿＿＿＿＿＿＿　性別：男□ 女□ 年齡：＿＿＿

現在地址：＿＿＿＿＿＿＿＿＿＿＿＿＿＿＿＿＿＿＿＿＿＿＿＿＿

永久地址：＿＿＿＿＿＿＿＿＿＿＿＿＿＿＿＿＿＿＿＿＿＿＿＿＿

電　　話：日／＿＿＿＿＿＿＿＿＿　手機／＿＿＿＿＿＿＿

E-Mail：＿＿＿＿＿＿＿＿＿＿＿＿＿＿＿＿＿＿＿＿＿＿＿＿

在　　學：□ 學歷：＿＿＿＿＿＿＿＿　職業：＿＿＿＿＿＿＿

您是藝術家雜誌：□今訂戶　□曾經訂戶　□零購者　□非讀者

客戶服務專線：(02)23886715　E-Mail：art.books@msa.hinet.net

藝術家書友卡

感謝您購買本書，這一小張回函卡將建立
您與本社間的橋樑。我們將參考您的意見
，出版更多好書，及提供您最新書訊和優
惠價格的依據，謝謝您填寫此卡並寄回。

1.您買的書名是：＿＿＿＿＿＿＿＿＿＿＿＿＿＿＿＿

2.您從何處得知本書：

☐藝術家雜誌　☐報章媒體　☐廣告書訊　☐逛書店　☐親友介紹

☐網站介紹　　☐讀書會　　☐其他

3.購買理由：

☐作者知名度　☐書名吸引　☐實用需要　☐親朋推薦　☐封面吸引

☐其他＿＿＿＿＿＿＿＿＿＿＿＿＿

4.購買地點：＿＿＿＿＿＿＿＿＿＿＿市（縣）＿＿＿＿＿＿＿＿書店

☐劃撥　　　　☐書展　　　　☐網站線上

5.對本書意見：（請填代號1.滿意 2.尚可 3.再改進，請提供建議）

☐內容　　　☐封面　　　☐編排　　　☐價格　　　☐紙張

☐其他建議＿＿＿＿＿＿＿＿＿＿＿＿＿

6.您希望本社未來出版？（可複選）

☐世界名畫家　☐中國名畫家　☐著名畫派畫論　☐藝術欣賞

☐美術行政　　☐建築藝術　　☐公共藝術　　　☐美術設計

☐繪畫技法　　☐宗教美術　　☐陶瓷藝術　　　☐文物收藏

☐兒童美育　　☐民間藝術　　☐文化資產　　　☐藝術評論

☐文化旅遊

您推薦＿＿＿＿＿＿＿＿＿作者 或＿＿＿＿＿＿＿＿類書籍

7.您對本社叢書　☐經常買　☐初次買　☐偶而買

花卉蝸牛 1940年 34.5×48cm

沒骨法畫成，雖然在用色上亦使用了他「撞水法」的特點，但整幅筆意卻頗有海派大家吳昌碩、王震的風範。畫上長題云：

曩於中央大學，嘗授畫松一課，自松之萌芽始，而少、而長、而老、而死，其間開花結實，風雨晦明，朝暉夕照，雲霞雪月，霜露煙嵐，都十二餘幀。首都棄守，竟與城俱亡。嗟呼，國家不幸，是圖因灰燼而得以藏其拙，亦不幸中之幸也。今遭難過澳，又值暮春三月，草長鶯飛，雜花生樹，感而作此。回首都門，不禁有哀江南之痛矣。廿八年春，劍父。

高劍父此時以筆墨來抒懷抱、遣悲抑，是很明顯的。

（3）畫面形象尚簡潔，構圖少繁複。這個時期高劍父作畫，顯然是在追求一個「簡」字。除了贈送給他的摯友、也是他主要的藝術贊助人百劍樓主簡又文的〈翠鳥菠蘿蜜〉之外，極少有反覆點染、精描細繪的作品。不單是那些逸筆草草的梅、蘭、竹、菊之類的遣懷抒情之作是如此，一些花鳥蟲魚等往往亦著黑不多，顯示出「意足不求顏色似」的心思。且不說那隻畫了一粒骰子的〈入骨相思〉那麼典型的例子，看看一九四○年所作之〈花卉蝸牛〉，畫的上方以沒骨法畫了一隻蝸牛，再以大筆擦出三、四片長葦葉，佔了畫面的大部空間，再予隙處間以大寫意的紫菊花。這樣畫面是畫得很滿了，但實際上所費的筆墨卻不多。像這樣的代表性作品，還可以舉出〈楓葉荻花〉、〈野塘秋趣〉、〈玉蜀黍〉、〈山鵲啼月〉等等。

（4）充分發揮他縱橫恣肆的狂草書法性用筆的優勢。在中年時期以來，高劍父就很著意在作品中呈現自己那具

有魏碑意味的書法性用筆。此時期，高劍父的書法更趨老辣，筆勢更張揚狂肆、荒蠻野澀。此時，由於所作多重在抒情遣懷，因而更借重這種有意味的線條的表現力來宣洩情緒感受。在最能表現筆意的「四君子」畫中是如此，在其他一些花果游魚之類的作品中亦如此。有些作品，甚至書法題識與繪畫形象平分秋色。

(5) 在大筆揮灑、側掃逆擦之中，仍時有色水微妙的滲融和細筆點綴處理，表現出嶺南派固有的一些本色。高劍父此時的作品，雖然有明顯的向大寫意文人畫復歸的傾向，卻並非完全與傳統文人畫以及近代之海派或齊派相類。他仍然以熟紙硬毫為主，亦常常不忘在恰當之處運用他「撞水」、「撞粉」以更渲染的特出技巧，因而仍帶有自己固有的本色。這在許多作品中都可以見到。例如〈老樹梅花〉(作於1940年以後)，樹幹用側鋒逆筆掃刷，枝條用筆有飛白之意，而花之點色勻融流麗，很有嶺南派本色，與吳昌碩、齊白石等所作之紅梅有顯著的區別。又如〈蔥花紅蜻蜓〉(估計作於1939～1945年間)，將紅蜻蜓的眼睛細膩渲染出真實的立體感效果，蔥花之「撞水」、「撞色」法所表現的質感，以及蔥葉之大筆揮灑，沒骨法之中卻帶有乾筆燥墨，顯得生辣，是高劍父本色的精作。

高劍父晚年對傳統文人畫的回歸，是一個很有趣的美術史課題。其原因表面上看似乎是客觀條件所造成。動盪流離的社會環境，窮窘的物質生活以及日益老病的身體，消蝕了他「折衷中西，融匯古今」的雄才大略。胸中鬱勃潮湧的情懷的宣洩取代了忠實反映客觀自然之美的創作目的，以及無力殫思竭慮來進行創作等，似乎都是他走回大寫意的文人畫之途的原因。但是，我們深入地細加分析，又看到了他這一返航之舉的主觀自覺的因素。高劍父本身

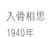

入骨相思
1940年

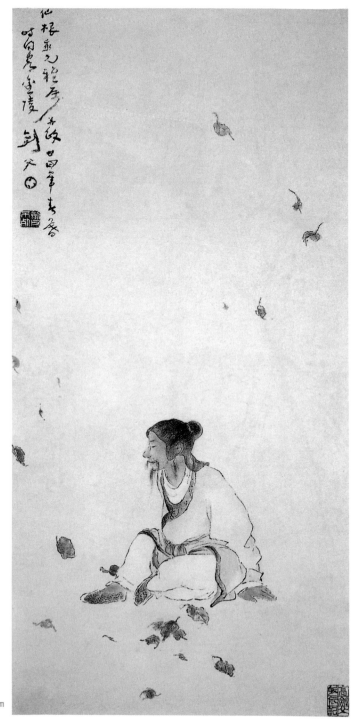

悲秋圖
1935年
73.5×34cm

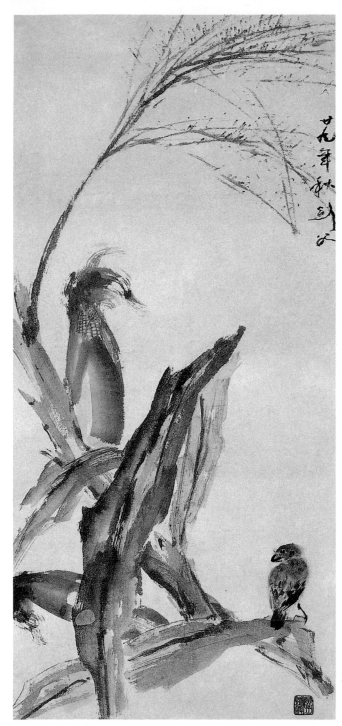

玉蜀黍
1940年
105×48cm

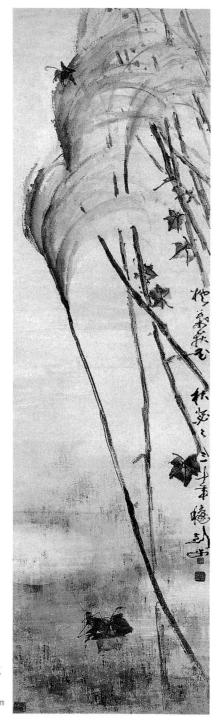

楓葉荻花
1941年
149×41cm

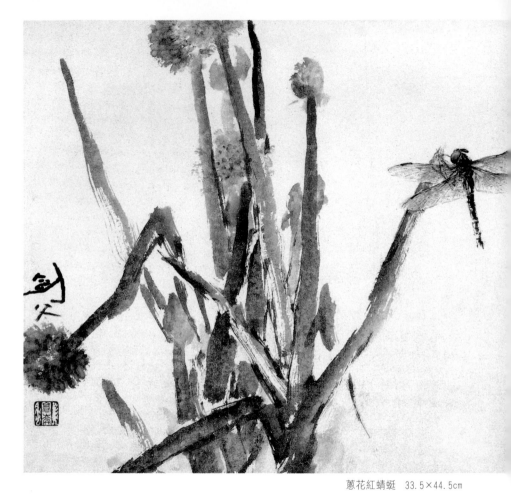

蔥花紅蜻蜓　33.5×44.5cm

的個性、素養，其實是一個典型的文人畫家。他早年師事
居廉所學的工細花鳥畫，為他一生的花鳥草蟲的寫實造型
本領打下了堅實的基礎；但是那種工細秀美的畫風並不符
合他英雄主義的個性。所以，在他仍未能偏離居法藩籬半
步的早期，他就嚮往著羅聘、陳淳等人的自由風格（見其
早年畫作上題識），這在書法方面尤其明顯。早年摹仿居
廉書體的寫法，在離開師門後便取法縱逸不羈的板橋體，
中年以後更取法康有為、張旭這種更為狂肆的書風。這都
是他的豪雄個性決定的藝術取向。尤其是他的教育素養，

使他養成典型的中國文人素質。

　　高劍父其實並沒有接受過多少有系統的教育。不管是幼年時的私塾還是教會學校的格致書院，他都入讀不久便輟學。他所具有的文化教養，主要應該是他在伍德彝家中自學時所獲得。許多研究高劍父的人都忽視他此一段經歷。其實，他在伍氏家中不單臨摹觀摩了不少古代名家的優秀作品，雖然我們不能具體得知是哪些作品，但估計應主要是明清時期的文人畫為多；更重要的是，他參與了伍氏舉辦或出席的各種文藝雅集，在這種雅集形式的文人士子的集會中，博大精深的中華傳統文化往往以一種活生生的形式呈現出來。在這種雅集中，各個參加的文人士子之間的交流是互動的，既是每個人知識、才氣的盡情表露，也是不露聲色的競爭和挑戰。這種濃郁活躍的文藝氣氛，對於一個頭腦像海綿一樣吸取新知的青年人來說，其所受到的薰陶和浸染，是以一種「隨風潛入夜，潤物細無聲」的無形力量來塑造著他的思想和靈魂。顯然，這種傳統文人的教養和生活形態，給高劍父的教育影響和鍛鍊，在他一生之中一直是一股潛在的力量，使他與傳統文化永遠有著斬不斷、理還亂的關係。從他踏足社會，以一個血氣方剛的熱血青年形象與潘達微、陳桓等人創辦《時事畫報》，到他壯懷激烈地投身於辛亥革命的暗殺行動和武裝起義，都是一種傳統士夫所秉持的「天下興亡，匹夫有責」的儒家準則。他在這個時期所寫的《論畫》手稿[1]中，開宗明義，長篇大論地述說美術「成教化，助人倫」的重要功能，這更是儒家觀點。至於他在辛亥革命以後功成身退，全心投入藝術事業，以諸葛亮「草堂春睡足，窗

註1. 高美慶：《嶺南三高畫藝》，香港中文大學文物館，1995。

外日遲遲」之意來命名他創辦的畫院，以至晚年皈依佛學、有出家之意等等，無不沿著傳統文人的人生軌跡在滑行。正因為此，無論他怎樣激烈地呼籲國畫革命，他始終不離使用筆墨紙（絹）硯這樣傳統的文房四寶，畫面始終不離詩書畫印結合的文人畫模式。至於他畫上題款的格式和遣詞用語，更是一直沿襲傳統文人畫的一套幾十年不變。看到高劍父身上體現的這種傳統文化影響之深，我們對他晚年繪畫對傳統的回歸就一點都不覺意外。

根據方人定的回憶，在這個時期，高劍父很少再提國畫革命的口號，他提倡「新宋院畫」、「新文人畫」。[1]此時他經歷了四十多年的藝術探索，經過滿腔熱情地遠涉東洋尋找向西方繪畫取經的捷徑，到殫思竭慮地試驗將西方寫實主義的方法引入中國畫，他已經是桃李滿天下，舉世公認其為「折衷派」新國畫的領袖。在垂老之年，高劍父以異常嚴謹認真的態度撰寫了〈居古泉先生的畫法〉一文，對其早年入門之恩師的藝術淵源、藝術思想以及具體技法，進行了詳盡的敘述分析和總結。文中尤其值得注意的有兩點：

一是在敘述居廉的傳統淵源時，不僅僅說他師事居巢、宋光寶、孟覲乙，更將之上溯至惲壽平以至徐崇嗣。聯繫他在〈我的現代國畫觀〉中批評中國傳統繪畫時說：

以五十年的藝術情形相較，我國之與歐州，相去何啻無止。漫說五十年中之依然故我，恐怕五百年來，徐渭、石濤、八大，及郎世寧、焦秉貞三數人外，能另創一派卓然大家的實不多覯。

註1. 方人定：〈略談嶺南畫派〉，引自《方人定紀念集》，原文發表於1962年11月25日香港《大公報》。

很明顯地表示出他對傳統看法的修正。

二是他在文中推崇居廉：「吾師畫學的成功，其志乃爲藝術而藝術，不爲此而問世，不以此求聞達。」這和他早年、中年時大力提倡的藝術救國、服務人生的觀點是不相同的。但這一觀點，卻是自北宋文人畫理論興起以來，一直爲歷代文人畫家、尤其是明清以來的文人畫家所鼓吹

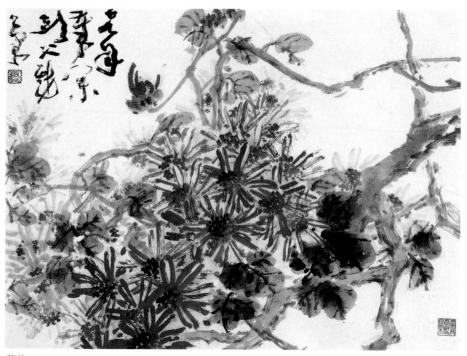

菊花
1940年
34.5×44.5cm

的觀點，即藝術的目的不是爲政教服務，而是爲著自娛自遣。對於這個文人畫的觀點，高劍父自己是否重新予以肯定呢？他在文中沒有直接回答。但我們在他晚年的畫中，時時發現其題款使用了「對作」、「戲筆」、「畫此遣興」、「畫此遣懷」等語，似乎可以找到答案。

總結高劍父五十年的藝術道路，他是從居派的花鳥草蟲畫築基，技巧嫻熟，得到居派之精髓。青年時代，在伍

氏家園中浸淫於傳統書畫詩文，得到博採眾長的機會，開始展示其個性豪雄放逸的一面。雖然仍本居氏技法和意趣，但已呈現出更活潑自由的風貌。在西方列強的堅船利炮、科技文明大軍壓境，中華民族的生存環境烏雲密布、風雨如晦的時刻，他一面奮起投身民族救亡圖存的革命，一面又急切呼籲藝術革命。不僅自己身體力行，而且創辦畫院，廣育人才，成立出版機構，籌辦畫展，以強烈的使命感和責任感將自己的才智與生命投入這一美術運動之中。這一時期的作品雖以多樣面目來呈現，但大都氣勢壯偉，融合中西，形象寫實，光影、空氣描寫真切，有濃厚的雅俗共賞的特點。這是他藝術創作的巔峰時期。在二十世紀三十年代中，他個人的豪雄奇偉的風格開始形成。晚年時期則回歸傳統，更多傾心於大寫意的文人畫風，多以日常所見的花鳥蟲魚、蔬果草木入畫，亦常繪傳統的「四君子」題材。在充分顯露其書法性用筆的同時，亦自如地運用早年居氏所傳的各種用色用水技法，呈現典型的嶺南派特徵。

高劍父和他主力倡導參與創立的嶺南畫派，至今已經歷了近一個世紀的風雨，在中國近代繪畫史上留下了可圈可點的一大篇章，是二十世紀苦難的中國人覺醒、奮起、前進的時代的產兒和見證。他所提供的經驗和教訓將是走進二十一世紀的中國藝術一份寶貴的財富，值得永遠珍視。

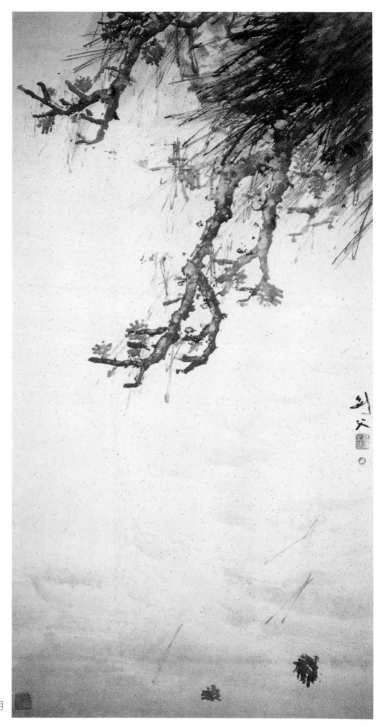

松風水月

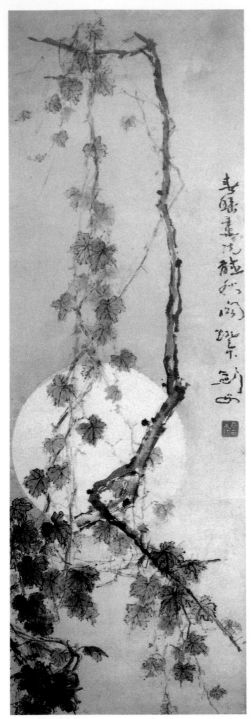

蔦蘿
96.5×33.5cm

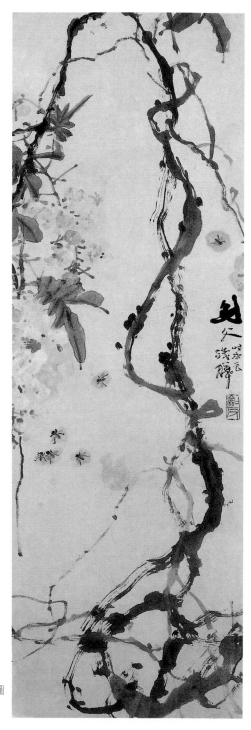

藤蘿遊蜂圖
98×33cm

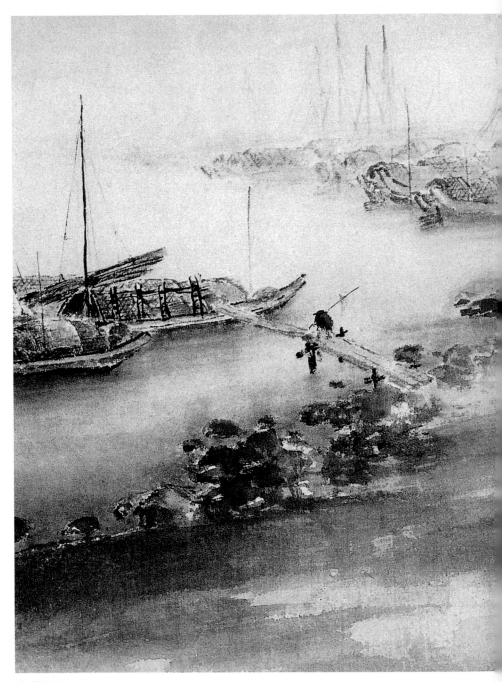

建溪檣帆圖　1935年　44.3×68cm

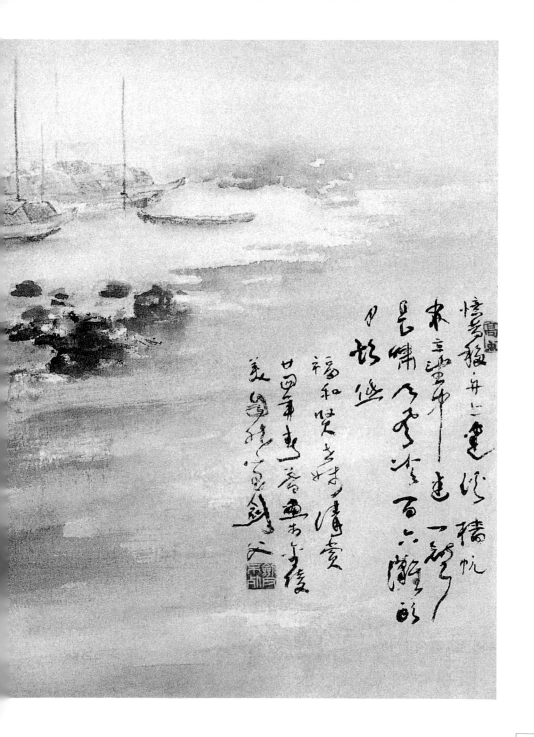

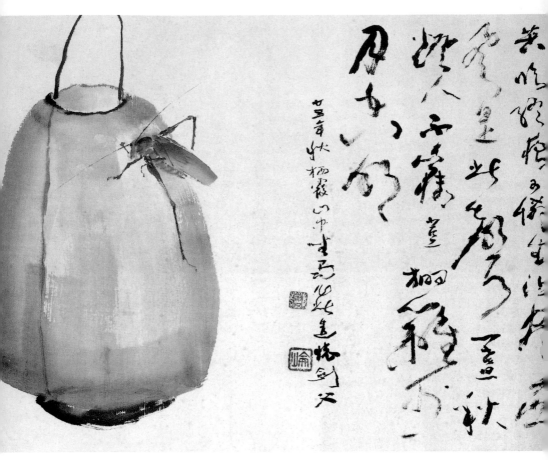

秋燈　1936年

牡丹
1936年
107×36cm

鳳蘭
1940年
63×33.3cm

墨蘭
1942年

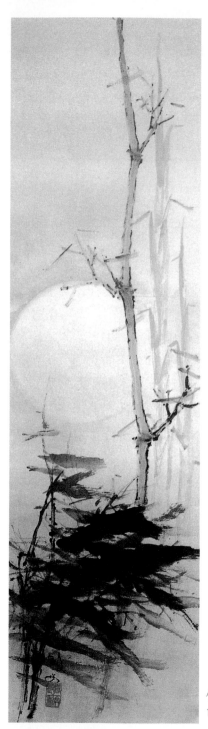

竹月
118.5×32cm

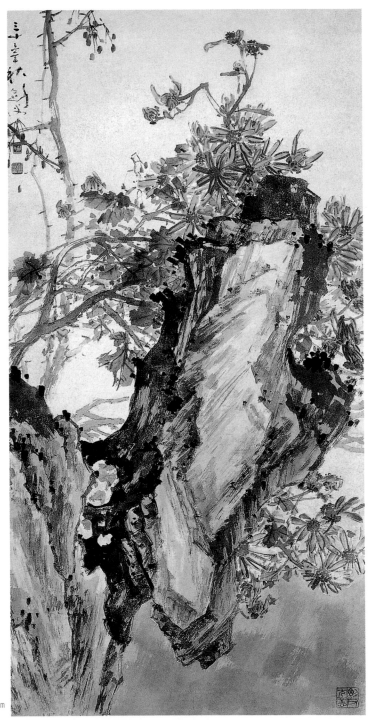

菊石圖
1944年
132×65cm

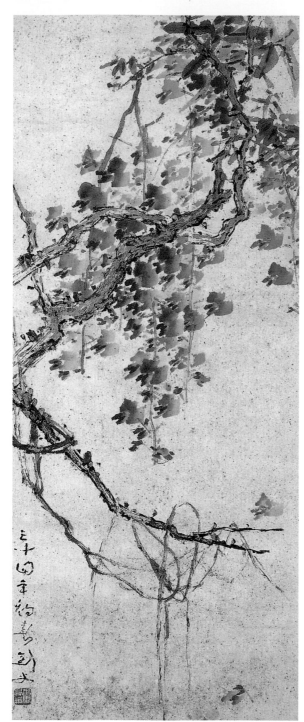

朱藤
1945年
87×35cm

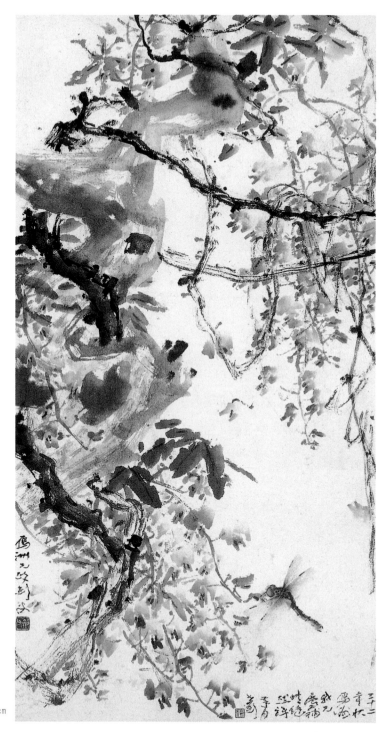

紫藤蜻蜓
82.5×41.5cm

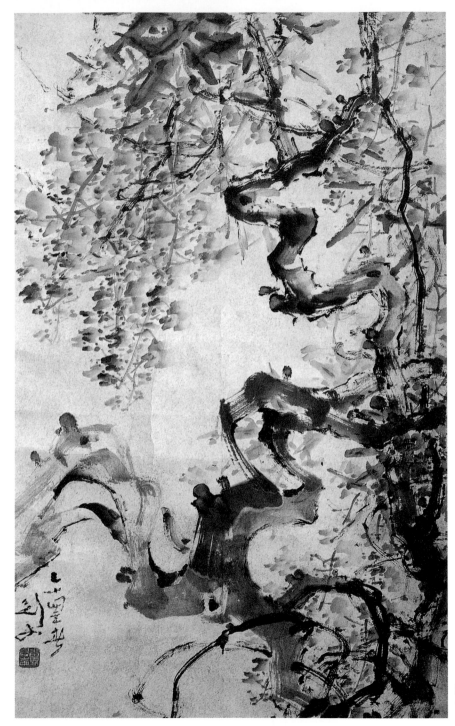

紫藤
1945年

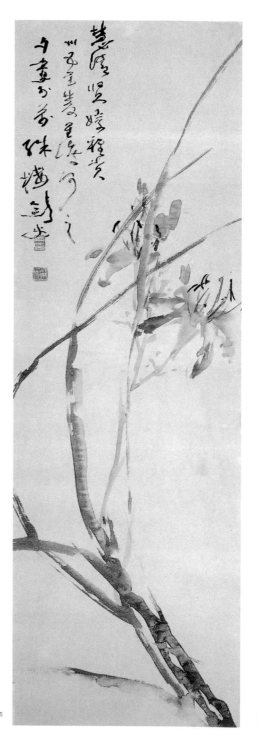

萱花
1946年
85×26cm

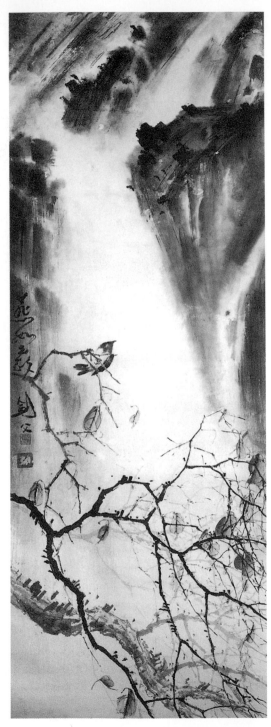

瀑布小鳥
（局部）（右頁圖）

瀑布小鳥

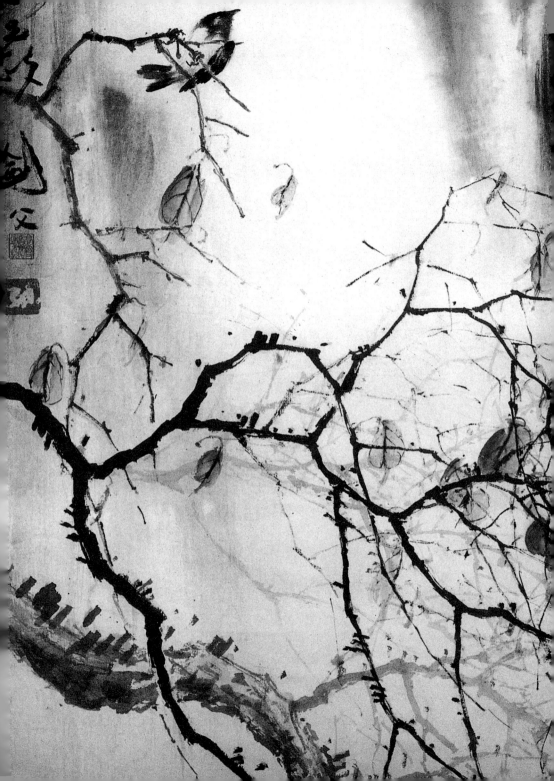

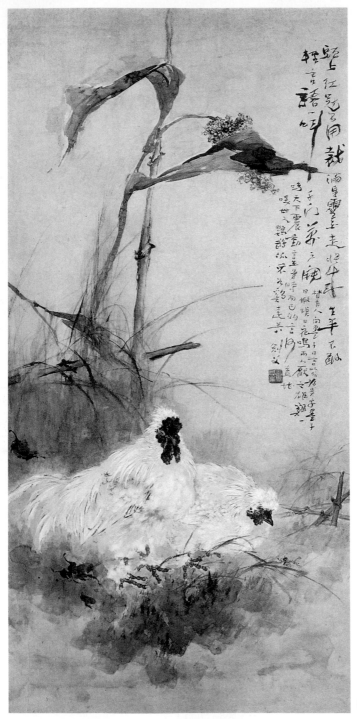

雙雞圖軸　111.5×5 5

三　論藝摘選

高劍父最早的論畫文字，迄今所見是大約作於一九〇五年間的《論畫》手稿，是以板橋體書寫的，現只見複印本，分別保存在香港中文大學文物館及廣州美術館。在以後的幾十年間，高劍父雖力倡「國畫革命」，且由此引發了一場新國畫與舊國畫的大論爭，但是他本人系統、嚴謹的畫論著作卻發表得很少，最集中、最有代表性、最能全面反映他的「新國畫」或「折衷派」（亦即後人所稱之「嶺南派」）繪畫思想的是《我的現代國畫觀》這一小冊子。這原是他在南京中央大學任教時的講稿，後由他的弟子游雲仙整理出版。原書共分十三章，對新舊國畫都作了相當充分的論述；但因為是講稿，結構鬆散，不少重複和蕪雜。現據此書擇其主要觀點節錄於下，以供參考。

詩為心聲，畫為心形。

藝術可以改造社會，可以改變人心，所以藝人作奸犯科的事很少。人生不只是麵包問題，與一般下等動物只有簡單生活問題，還須要心情有一個優美高尚的寄託，方不辜負我們做人的價值。是以衣食住行以外，還須為精神方面來打算。

美的陶冶，不僅足以充實自己的人生，因為美的對方是醜，人類到了普通地懂得創造美的時候，人類社會的醜惡便易於消滅，而臻於真美善的境地。

藝術之所以成為人生的一部，並不為它之能點綴客廳臥室，而是因它是有著一種潛藏的民族精神。

中國畫並不是如一般國粹論者所說的那樣獨立發展

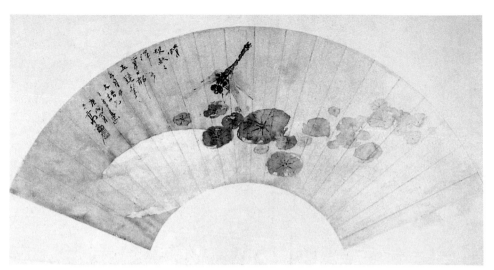

荷塘蜻蜓　1910年

的，而是與外界時時有接觸，互相影響的。

　　我以爲中國很有同化性的，只怕各種畫在中國不發達，將來一定會把各國的畫同化了。

　　藝術儘管可以是國際性的東西，但因爲是產生自中國人的手，紀錄著中國民族的情緒和生活，這裡頭有著我們自己的精神。

　　我以爲舊國畫的好處，係筆墨與氣韻。所謂「骨法用筆」，「氣韻生動」。筆法如何雄壯、豪邁、秀健、蒼潤、渾厚、高超、野逸、氣韻、靈活、古拙、力透紙背、如印印泥、如錐畫沙，這是用筆的要旨，也是筆法的最高峰的了。

　　用墨、用色要淋漓、潤澤、光彩、鮮麗、文靜、雅淡、古厚、艷冶。總括起來，實以用筆爲重，用墨、用色次之。

　　氣韻是寫出的，是從筆端出來的；但它都是作者心靈特異之表現，不可強而致之。不是隨便要染出一點氣韻，或要加上一點氣韻，補一些氣韻的。氣韻必在天分上、人格上、學養上得到。

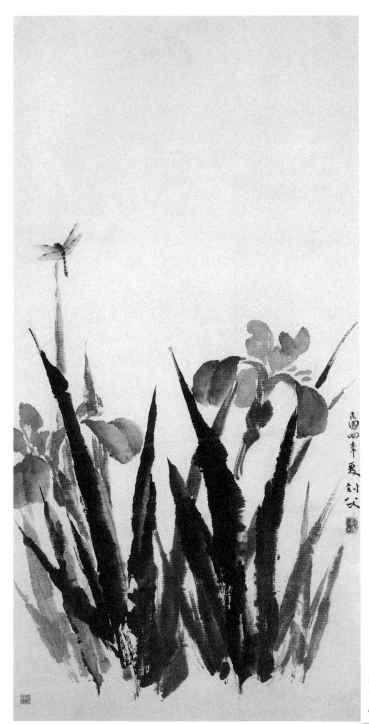

蝴蝶蘭
1915年
48.5×26cm

至於文人畫，除技法外，其妙處側重氣韻與高逸的書卷氣，有詩的、哲的，所以有時寫到極其奧妙，玄之又玄。

神韻，從象外得之，所謂得之於牝牡驪黃之外。

對於祖宗遺留下來的遺產，不要死守的，而要將它來活用，那才可以得到發揚光大的結果。倘若一味死守，這何異刻舟求劍。

我國人之性格好古，開口便說「保存國粹」，這是國人的好處，又是國人的腐處。兄弟也是倡「保存國粹」的一人。但不是要將來私用死用，要將他來公諸同好，保存於博物院、各大學，俾大家參考研究。

中國畫並不是如一般國粹論者所說的那樣獨立發展的，而是與外界時時有接觸，互相影響的。

我們除了保留著古代遺留下來有價值的條件外，還要補充以現代的科學方法，如「投影」、「透視」、「光陰法」、「遠近法」、「空氣層」，使在視覺上成一種健全的合理的新國畫。

我們的所謂藝術革命，係從藝術與人生的觀點上做起，並不是要從描繪方法上做起。所以我並不是要打倒古人，推翻古人，消滅古人。在表現的方法上我們要取古人之長，捨古人之短，所謂師長捨短，棄其不合現代的，不合理的。是以要把歷史的遺傳，與世界現代學術合一來研究。更吸收各國古今繪畫之特長，作為自己的營養，使成為自己的血肉，以滋長我國現代繪畫的新生命。

我的主張是在表現上選題命義，必須主觀堅定；而描寫形容，又須客觀地觀察寫實。主題是要給人接受的目的，而客觀描寫是誘導這目的給觀眾的橋樑，這是藝術觀念與藝術手段的合一。對於繪畫，要把中外古今的長處來折衷地革新地整理一遍，使之合乎現實的中國現代環境之

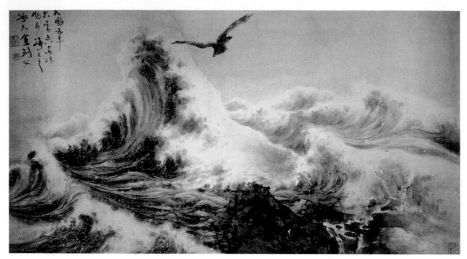

狂濤圖　1916年

需要，所謂集世界古今之大成。要忠實寫生於大自然，卻
又不是一味服從自然，是由自己的主見經過心靈化合提鍊
而出，取捨美化，增強效果。夫如是，藝術仍能產生一種
新的刺激，然後對社會人群會影響改變。新國畫是綜合的
集眾長的，真善美合一的，理趣兼到的，既有國畫的精神
氣韻，又有西畫的科學技法。

　　有些人認為中國繪畫，千篇一律，一成不變。其實這
現象只是近二百年來的畫家不長進之過，中國畫是不應任
咎的。二百年來的氣運低沉，在整個藝術史上也只是小小
的一部分，它並沒有阻塞現代的中國畫之進路。

　　現代的繪畫，與古畫間主要的分別，不應該只是形式上
的，而應該是思想上的。就是寫作的動機和完成這動機的主
題是主因；而表現這主題的技術卻只是客因。如果主客易
位，寫出來的畫，儘管新奇驚人，也不能算得現代畫。

　　現代中國畫是離不開現代中國的革命需要的；藝術家
要從高處大處著眼，為著革命的未來的發展，配合著目前
各種需要，而努力增進自己的修養。

繪畫是要代表時代，應隨時代而進展，否則就會被時代淘汰了。

世界現代藝壇有兩種思想，一是客觀的，一是主觀的。考他們所謂「客觀」，卻是毫無主見，只求工致美麗，徒炫俗目，取媚觀眾；不惜捨己從人，不尊重自己的心眼的眞實感受，所謂曲學阿世，這當然算不得高超的作品。而他們之所謂主觀的，卻又是目空一切，隨意所之，

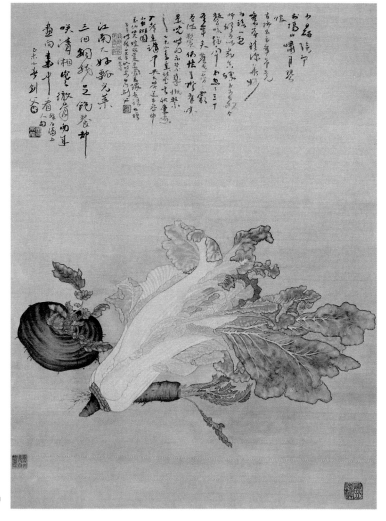

秋蔬
1919年
82.5×58.5cm

對現實完全閉上眼睛，一味做形象的夢囈，自謂「孤高絕俗」、「自我表現」。這些都是不曾理解藝術。矯枉過正，各有所偏。這種作品，除作者本人認為「自己文章」太好，表現個人主義外，對人生實無甚貢獻。我認為藝術既是生活的形象，現實的反映，一方面由於革命的人生觀使畫家站在現實的前頭，它的反映含有善意的誘導作用，那作品必須是大眾化。

所謂現代畫……它是首先要有生活的真實，足以供一般觀眾心領神會。換句話說，就是叫做「大眾化」。

由藝術大眾化而進至大眾藝術化，方為現代新國畫的最高目的。

促進現代畫的成立，最好是中畫西畫的兩派中有相當造詣的人，起而從事溝通。蓋此派是中西合璧的，有兩方的造詣，那就事半功倍，易收良果了。

我認為不止要採取西畫，即如印度畫、埃及畫、波斯畫，及其他各國古今名作，苟有好處，都應該應有盡有地吸收採納，以為我國畫的營養。

學用油畫，我只能說是油畫，決不能說是西洋畫的。用油用水，那只是材料問題，譬如人著西裝，其實也還是中國人。

不限定只寫中國人，中國景物。……要寫各國人，各國景物。世間的一切，無貴無賤，有情無情，都可以做……題材。

雖是以造化為師，卻仍有主觀直覺的取捨。要經過一番藝術洗鍊，淘去浮面的雜質，抉出人生最真實的一點，將它表現出來，這才使作品裡有我的生命與我的靈魂。

新國畫的構圖，卻是不為向來固定規矩範圍所能限制的。因為新畫標舉寫實主義，是取材於自然和社會眼前實

寒江雁影　55.2×104cm

相。無論古人有無這類「章法」，疏也好，密也好，聚也好，散也好，不爭也好，不讓也好，不顧盼也好，不朝揖也好，上不留天、下不留地也好，全幅填塞也好，便是全幅空白也沒有不可以。要之「胸貯五岳」，「目無全牛」，宇宙間一切事事物物，任他如何錯綜複雜，皆可成一最新最好的章法。因為對形式要打破公式主義，才能達到眞實的寫實。

應該打破這傳統的觀念（指題款的傳統形式）。赤裸裸地自我表現，我用我法；要這麼寫就這麼寫，要這麼題就這麼題；不管是詩、文、詞、賦、歌、曲，即童謠、粵謳、新詩、語體文，凡可以抒發我的情緒，於這幅畫有關係的，就可以題在畫面不礙章法的地方。這不單是我們的文詞，即世界各國的詩歌、文詞，無不可以題上去。

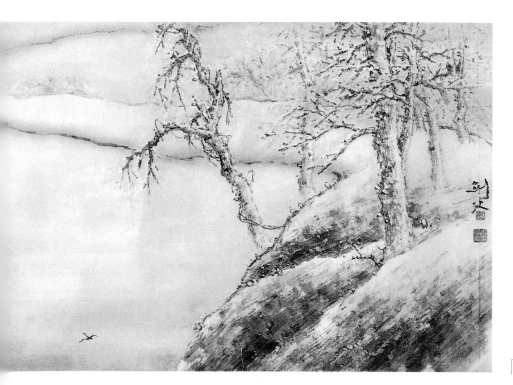

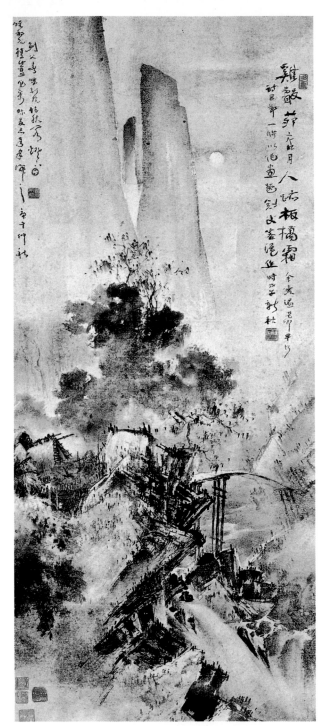

雞聲茅店月
1918年
120.5×51.5cm

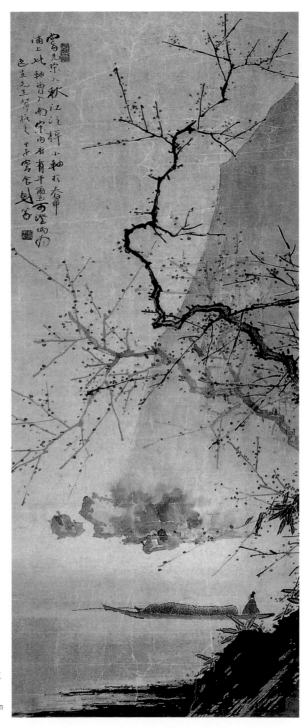

仿宋人山水
1924年
128.5×52cm

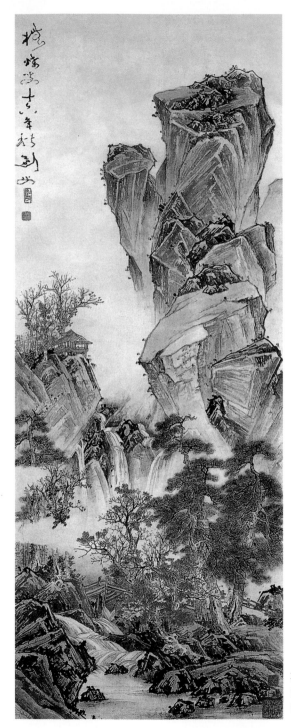

萬壑爭流
1927年
165.5×63.3cm

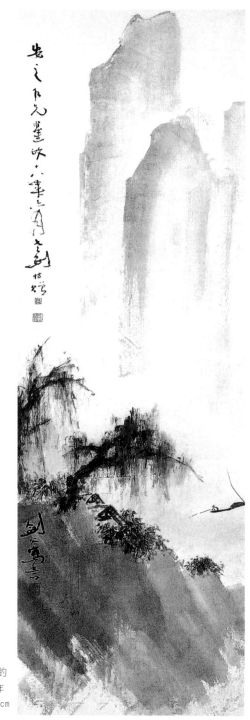

秋江獨釣
約1929年
148×47cm

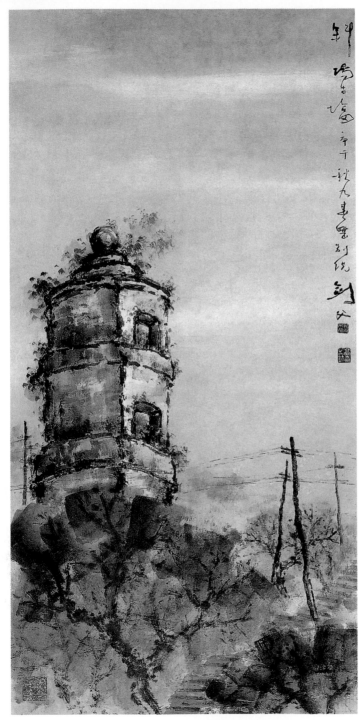

斜陽古塔
1930年
130×63cm

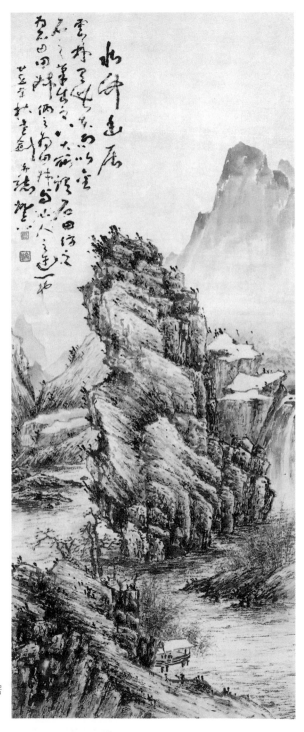

水竹幽居
1936年

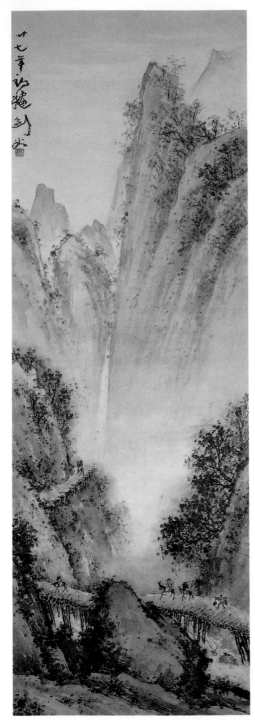

秋山行旅
1938年

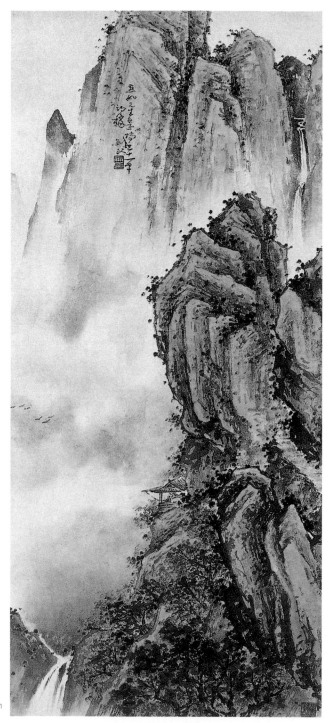

秋山
1942年
94×42cm

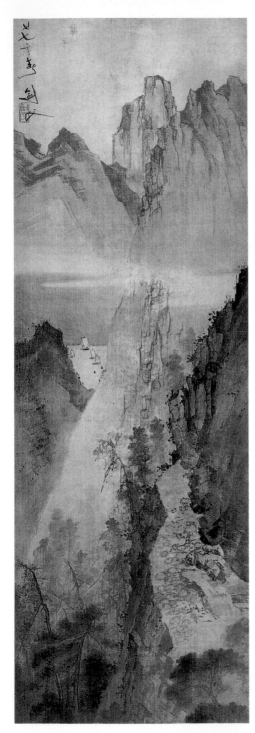

青峰帆影
1938年
134.5×45.5cm

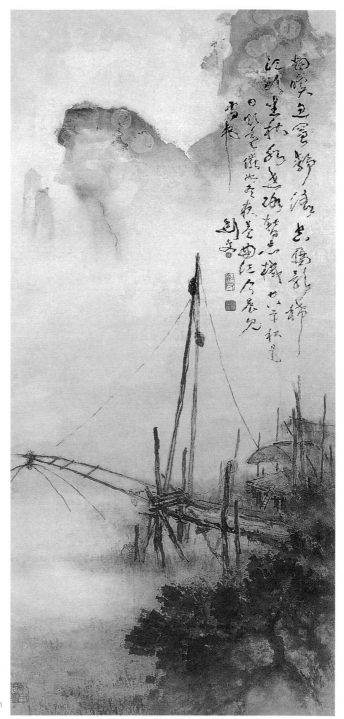

煙暝漁罾靜
1939年
143×64.8cm

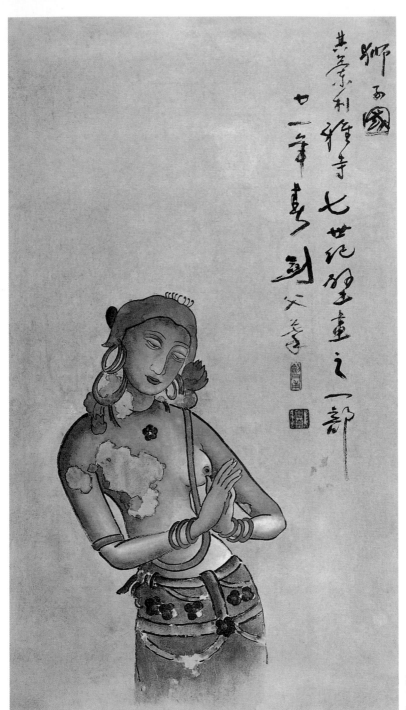

其蘭利雅寺壁畫
1932年
67.8×37.4cm

貝多樹果
1932年
65×23cm

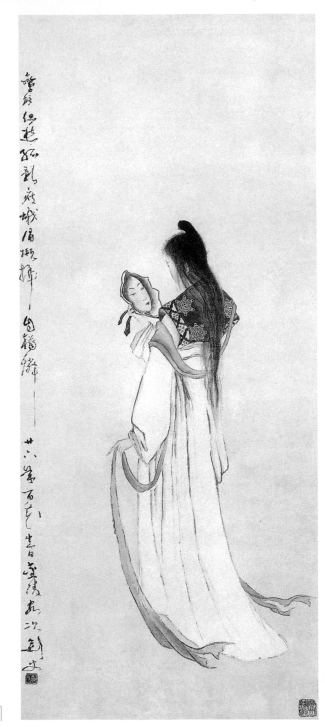

顧影自憐
1937年
102×43cm

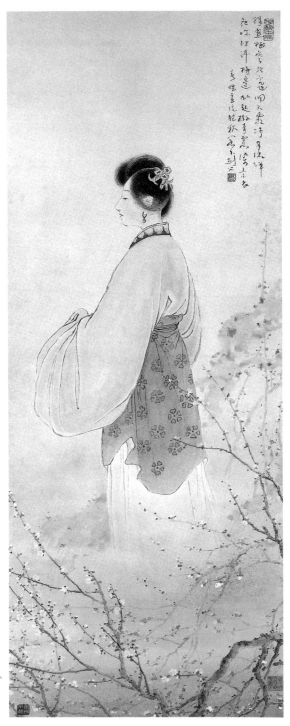

羅浮香夢美人
1934年
114×44cm

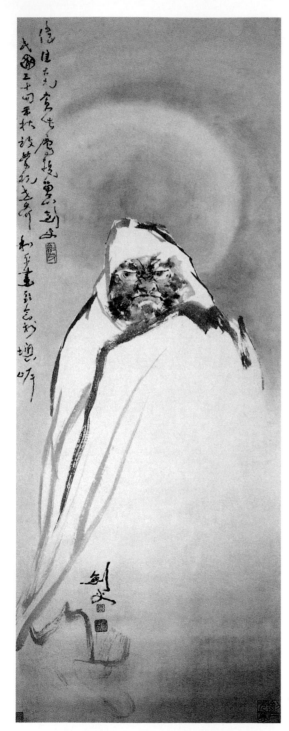

人物
1945年

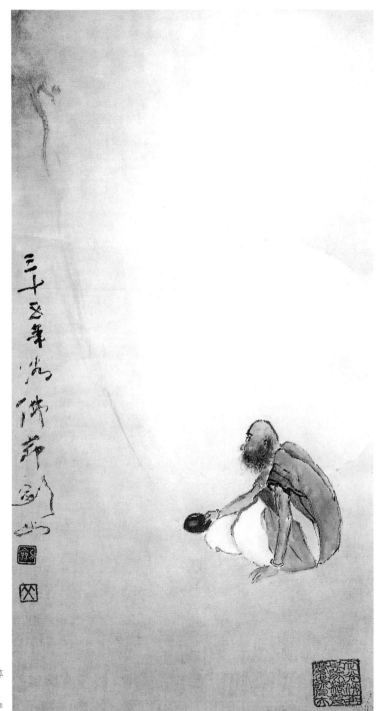

咒龍歸缽
1946年
69×35cm

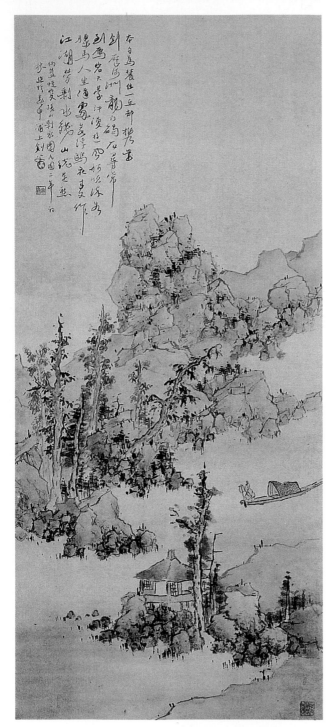

仿藍瑛山水
1913年
106.6×47cm

四　各家評論摘錄

說明：關於高劍父的藝術，較有分量的評論始見於本世紀三〇年代初，本篇擇此時以來其要者而存之，僅收入已故著名藝術家、學者之論，門弟子及親屬感言基本不錄，當代評論亦付闕如，挂一漏萬，是所難免，目的乃為存一歷史之鴻爪而已，望讀者諒之。

　　國人最早到東洋去學習的有高奇峰、高劍父、陳樹人（後稱爲嶺南三傑）、江新等。最有成就的，當算高氏兄弟，自號其畫派爲折衷派，造詣甚深，各創辦有嶺南畫院及春睡畫院，生徒甚多，遍布全國各地……

<div align="right">——李金發：《二十年來的藝術運動》</div>

1931　　重慶

　　吾國原性藝術，爲生動奔騰之動物，其作風簡雅奇肆，物多眞趣。徵諸戰國銅器，漢代石刻，雖眼耳鼻舌不具，而生氣勃勃，如欲躍出。及民族之衰也，此風遂替。厥後印度文化，侵入華夏，精於藝者，好寫詼詭之道釋，其作至今無存，吾亦殊不尊之。王維挺起，乃爲山水，水墨一色，取貌取神，成中國藝事之中興。雖吳道子之天才，亦印度藝術之克家子而已，未建此偉業也。故非八股之山水（八股山水創自元人），乃中國古典主義之繪畫，出世較世界任何民族之山水畫爲早，畫中之最可寶貴者也。兩宋繪畫，成一切歷史留遺之技巧，其爲大地所尊，莫與抗衡者，厥爲花鳥。元人（子昂一人例外）卑卑，其細已甚。明之林良，在粵開派，最工翎毛，筆法雄健，突過古人。聞語文學家言，粵語雜漢音最多，今之粵派，亦

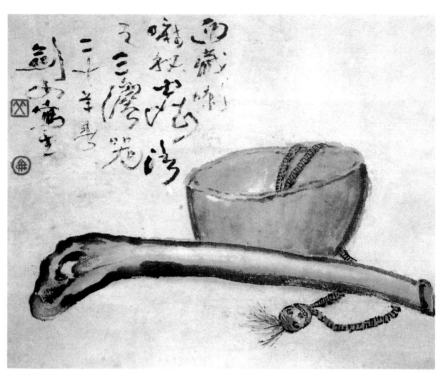

西藏法器
44.5×35cm

多承繼吾國藝術主幹，劍父先生其尤著者也。吾弱冠識劍父於海上，憶劍父見吾畫馬，致吾書，有「雖古之韓幹不能過也」之語，意氣爲之大壯。時劍父先生與其弟奇峰先生，畫名藉甚，設審美書館，風氣爲之丕變。奇峰亦與吾友善，並因之識陳樹人先生，亦藝壇之雄長也。吾性孤僻，流落海上，既不好八股山水，又不喜客串之吳缶老派，乃窮源竟委，刻意寫生。漫游歐洲，研究西方古今群藝，歸欲與二、三故舊，切磋精求，奈人事參商，天各一方，不相謀面。而奇峰前年作古，二十年之別，竟成永訣，私衷悲痛，念之淒然！汪精衛先生主政中央，宏獎藝術，於是劍父始能爲白下之游，攜作與都人士相見。其藝雄肆逸宕，如黃鐘大呂之響，習慣靡靡之音者，未必能欣賞之。顧其鷹隼雄視，高塔參天，夕陽滿眼，山雨欲來，

耕罷之牛，嬉春之燕，皆生命蓬勃，旗幟顯揚，實文藝中
興之前趨者。陳樹人先生言：當年之高劍父，曾身統十萬
大軍；轟動一時之鳳山案，其炸彈實置諸劍父畫室者也。
被推爲革命畫家，宜矣！藝如其人，尤如其性。顧與劍父
交遊，又見其平易和善，而語多滑稽玩世。畫家高劍父，
博大眞人哉！吾昔曾評劍父之畫，有如江搖柱，其味太
鮮，不宜多食。今其藝歸於淡，一趨樸實，昔日之評，今
已不當。爲記於此，以俟知者。

<div align="right">——徐悲鴻：〈談高劍父先生的畫〉載</div>

<div align="right">1935年6月3日南京《中央日報》</div>

　　世間萬事，無不循由正而反，由反而合之型式，而循
環演進以至於無窮，此爲德國哲學家海該爾氏所揭之定
律，而唯物論家之辯証法亦承用之。吾常以此律應用於吾
國之畫史，漢魏、六朝之畫，正也；及印度美術輸入而一
反；唐、宋作家採印度之特長融入國畫，則顯爲合矣。
明、清以來西洋畫輸入，不免有醉心歐化蔑視國粹者，可
爲反的時代；今則國畫之優點，又漸漸喚起國人與外國人
之注意，是自反而合之開始矣。此一時期，由反而合之工
作，高劍父致力甚多。

<div align="right">——蔡元培：〈高劍父之正、反、合〉載《藝術</div>

<div align="right">建設》創刊號，1936年6月17日後編入《蔡元培</div>

<div align="right">先生全集(續編)》，台北，1991</div>

　　……劍父也年來將滋長於嶺南的畫風由珠江流域展到
了長江。這種運動，不是偶然，也不是毫無意義，是有其
時代性的。……中國畫的革新或者要希望珠江流域了。

<div align="right">——傅抱石：〈民國以來國畫之史的觀察〉，</div>

<div align="right">載《逸經》，1937(34)</div>

　　我們只見高劍父先生近年愈是老練成熟，便愈見沒有

一筆無來歷。他是如此地契合古人,而又不是一個古人。同時,沒有某筆不經過新時代的洗禮。

——任眞漢:《高劍父論》,載1939年7月17日《珠江日報》

我本藝林人,自幼成畫痴。年尚未弱冠,委贄居古師。及門得高子,才大氣更奇。一見便傾心,莫逆交相知。切磋復琢磨,切切仍思思。技與道俱進,前路正無涯。不圖遭世變,政敝國亦危。革命思潮起,波瀾要助推。我遂走香江,筆政初主持。大義者攘胡,文字力鼓吹。君亦去師門,遠遊非所辭。負笈邁東島,求學如渴飢。彼邦方維新,藝壇樹丕基。觀摩僅三年,精華擷無遺。我乃聞風興,東瀛赴逶迤。美術與文學。研求大有裨。遂窮年累月,更兀兀孜孜。學成君歸國,有若脫穎錐。所得皆休懿,巾箱寶不貲。一鳴驚人間,丹山鳳來儀。一飛沖天上,搏鵾雲翼垂。百粵藝苑運,一朝忽起衰。桃李滿門牆,新法何陸離。竟成折衷派,若電掣颸馳。盛譽內滿,盛軌幾人追。喜君有佳弟,奇峰協塡篪。亦採東人法,妙巧筆一枝。難弟復難兄,最良原白眉。笑我亦云幸,無端驥尾隨。嶺南稱三傑,此號加自誰。豈如意大利,文藝復興期。亦有三傑出,在佛羅倫斯。米開朗基羅,雄健君似伊。慚我優美處,不及拉斐爾。此喻實不類,未免爲人嗤。轉披吾畫史,先哲可仰窺。君筆實雄放,得道子遺規。我雖求清致,卻難效王維。我與君作風,似比吳王宣。惜無蘇髥公,論此中妍媸。此日憶當年,一事或可

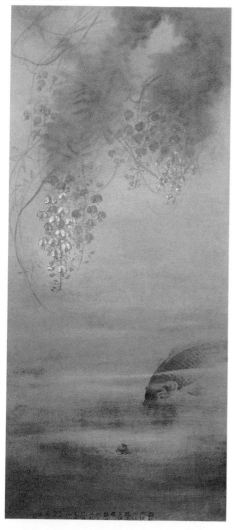

游魚唼花影
1945年
116.5×50.5cm

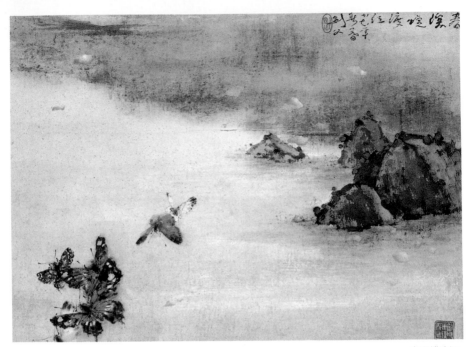

春深蝶渡江
1938年
33×66cm

提：一日與君飲，意氣殊淋漓。君酌我大觥，並我爲致詞。云無下英雄，使君與操惟。當我聞斯言，感動入肝脾。……從政二十載，今未脫絆羈。豈若我高子，功成不曾居。專心究丹青，悠然塵外姿。持此兩相較，志節異高卑。富貴慚黃荃，野逸羨徐熙。……居久寓澳門，何異居九夷。文物雖鄙陋，風景尚紛披。門徒偕二三，寫生聊自怡。心情有寄托，留滯庸傷悲。近聞君多病，氣體倘漸虧。老去當愛身，攝生愼藥醫。相思與日切，人室俱遠而。……何日胡虜平，國運當清彝。二老歸故鄉，詩書畫琴棋。山水最佳處，同舟更聯騎。羨景三數筆，良辰一兩巵。但祝共健在，優悠到期頤。四十年老友，念茲常在茲。永嘆復長言，吟寄千字詩。

——陳樹人：〈寄懷高劍父一百韻〉，

見《戰塵集》，上海，商務印書館，1946

在民國初期的畫壇上，吳俊卿和高崙的影響是很大的……高崙則是嶺南派畫家的領袖……他對於傳統（原文誤植爲「說」，筆者改，下同）的古代畫，有很深的研究，後又學習西洋畫……他提倡「新學院畫派」，提倡「新文人畫」，他成爲「嶺南畫派」的領袖，他是很好地並大膽地融合了中國的古老傳統和西洋的畫法而創立了他自己的新的風格，這風格很獨特，也很高超，立刻便得到成功。他不運用中國傳統的線條，而是用色彩或水墨的渲染來表現種種的畫題的，他的景物有嶺南的特色，固之，益發顯出他的不雷同的風格來，他的影響很大。

<div align="right">

——鄭振鐸：《近百年來中國繪畫的發展》，

北京，文物出版社，1959

</div>

　　其次，先生爲改革傳統畫、創立新宗派之中國畫學革命家。自辛亥革命成功後，先生即放棄軍事、政治與常務之活動，而還其初服，本其初衷，專心致意於藝術，懷抱改革傳統畫學之大志，而努力倡導「新國畫運動」，與樹人先生及乃弟奇峰並稱新派之開創的宗師。此即時人所稱爲「折衷派」，或「嶺南畫派」者是也。（按：後一名詞，大陸解放後北京開展時始用之。先生則自稱其作品爲「新國畫」，故余宗之。）察其原理，固不獨於傳統畫學某一部分改良之，而實施以全部的改革——革除其不良成分而保存其優良者，復採用東西洋之特殊超優的畫學，如透視、寫實、光學、動力、天氣、敷色、構圖、題材與特殊技巧等等，經過折衷程序、精神鍛鍊，而成爲「新國畫」，可別稱爲現代化的中國畫，卻不變爲外洋畫。余昔曾著論，指出先生之「新國畫」的圭臬謂：「其作品具有西洋畫學之形理技術，而充實中國學之精神意境」（見〈革命畫師高劍父〉，載《人間世》卅二期）……

易曰：「窮則變，變則通。」上文已言，吾國民族性本是有吸收新成分、適應新環境、改進新文化之優越的變通機能。在畫學演進史中到了嶺南高劍父先生，異軍突起，洞見吾國藝林日趨衰落之惡態，懷抱變通改進之大志，畢生努力不斷於「新國畫」之創作，以推進吾國畫學之第五期——即「革新期」，宗旨在改善傳統的畫學，爲國畫挽回頹勢，從古畫的羈絆下解放，表現自我，打出生路，使其發揚光大，而得新生命，至堪與世界最高美術，並駕齊驅焉。其大宗旨則端在以最高優的藝術表現整個宇宙、表現整個人生，斯乃堪稱爲現代的國畫，此所以有「革命畫家」之盛譽。

<div align="right">——簡又文：〈革命畫家高劍父——概論及年表〉，</div>
<div align="right">載台北《傳記文學》，1972(6)</div>

眾所周知，高劍父的畫是辛亥革命搖籃中滋長起來的一朵瑰奇絢麗的花。他的國畫傳統功夫，植根深厚，直追唐宋，加上他主張吸取外國藝術的精華，作品的設色敷彩，揖映亞歐。在繼承是爲了發展而不是退卻國畫本色的

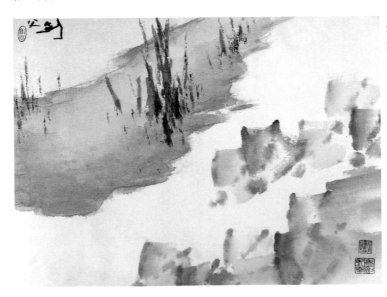

雪泥鴻爪
34.5×47.5cm

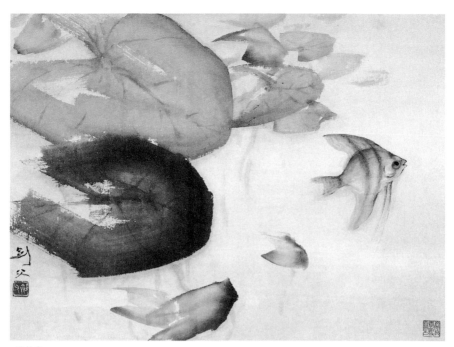

神仙魚
34.5×45cm

前提下，東、西方藝術的遺產一爐共冶，大大開拓了國畫的藝術形式和豐富了國畫的內容。這是他生平解放思想、革新國畫的一大貢獻。高劍父是一個全能畫家，對於山水、人物、翎毛、花卉、走獸、蟲魚都下筆精妙，氣韻流轉，戛戛獨造。他雖曾師事居廉（居廉則師承「藕堂派」，亦稱「粵派」，為清代同治、光緒年間的宋光寶藕堂所創立）。而事實上，劍父自離開居廉門下，東渡日本以後，他的畫風已和居廉分道揚鑣。居廉用筆工秀，以擅寫小幅見長；劍父用筆如雷霆震空，豪邁獷野，潑墨淋漓，時見用枯筆顯剛勁挺拔的風格，充滿辛亥革命精神——悲歌慷慨的時代氣勢。

——馮伯衡：〈春睡藝談雜憶——寫在「高劍父畫集」之前〉，見《高劍父畫集》，廣州，廣東人民美術出版社，1981

摹古山水卷
1913年
26.5×296cm

雙雛爭蚓　19世紀末　27.5×45.5cm

蟬鳴荔熟　35.5×24cm

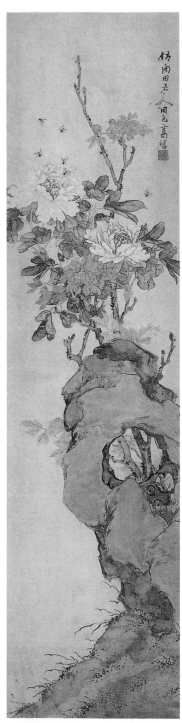

花卉四屏（紫藤）
1900年
133×33cm（左圖）

花卉四屏（牡丹）
1900年
133×33cm（右圖）

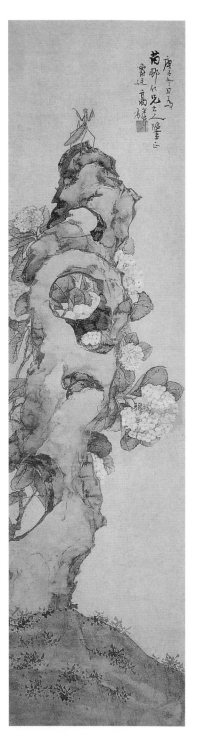

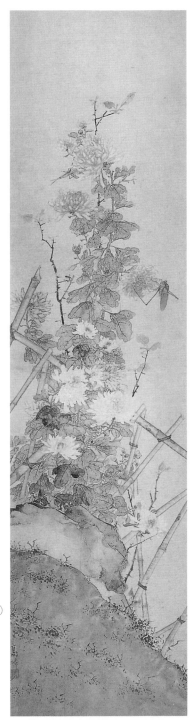

花卉四屏（繡球花）
1900年
133×33cm（右圖）

花卉四屏（菊花）
1900年
133×33cm（左圖）

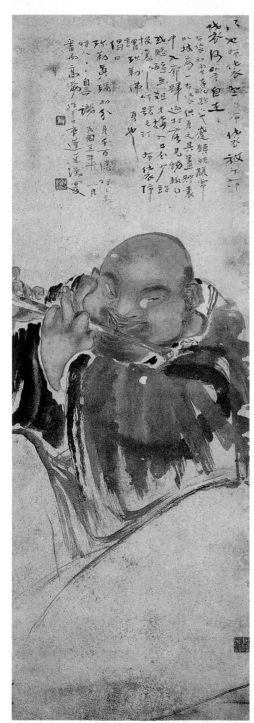

布袋和尚
1916年
119.5×40.5cm

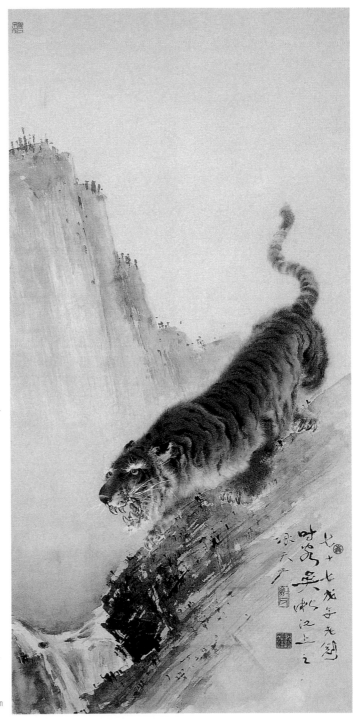

猛虎
1918年
117.5×56.7cm

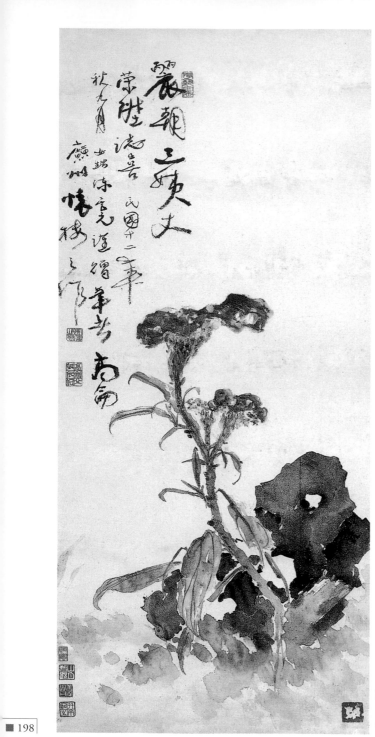

雞冠壽石
1923年
95.2×42.5cm

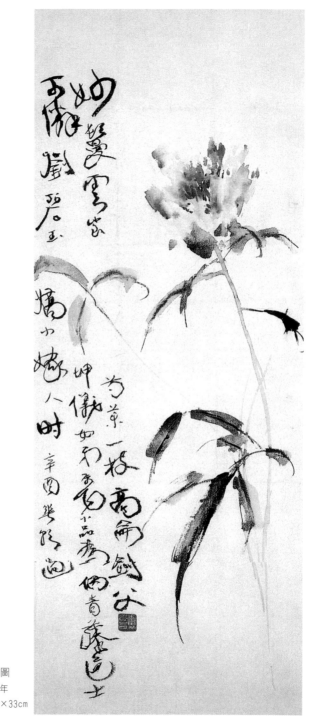

芍藥圖
1921年
86.4×33cm

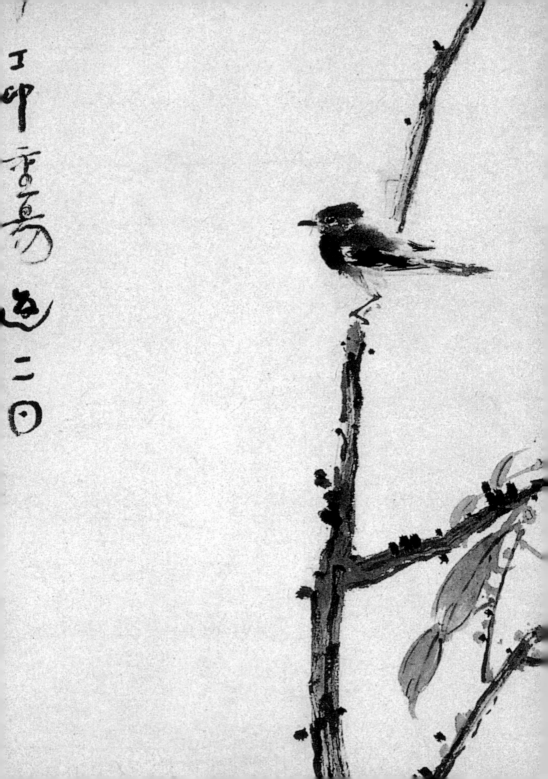

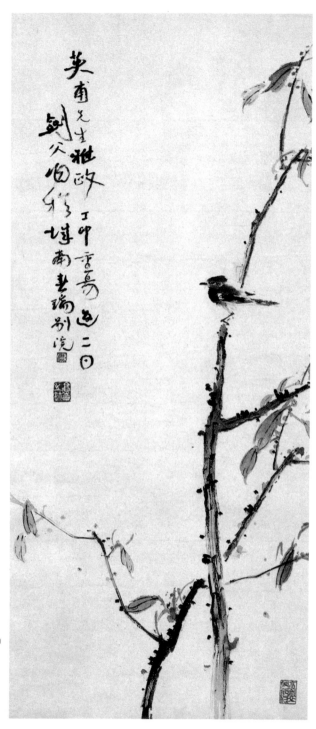

花鳥
（局部）（左頁圖）

花鳥
1927年
95×40cm

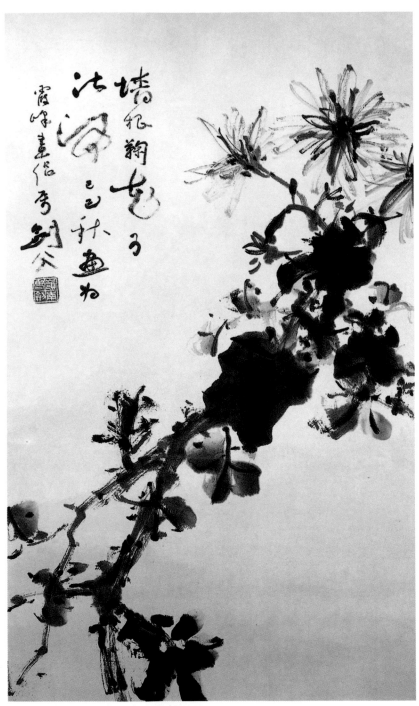

　牆根菊花可沽酒　1929年　66.5×39cm

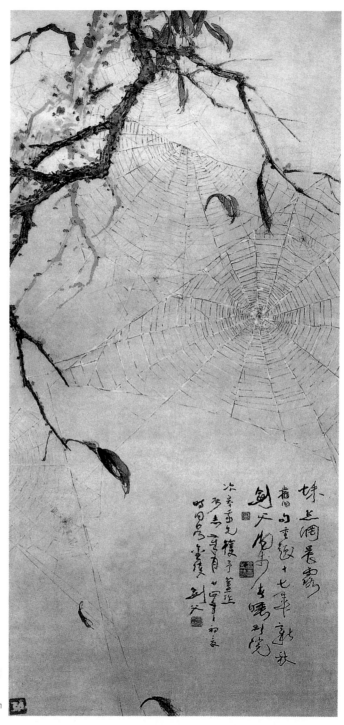

蛛絲網晨露
1928年
120×55.2cm

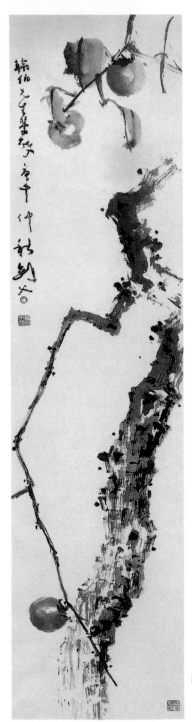

紅柿
1930年
120×29.5cm

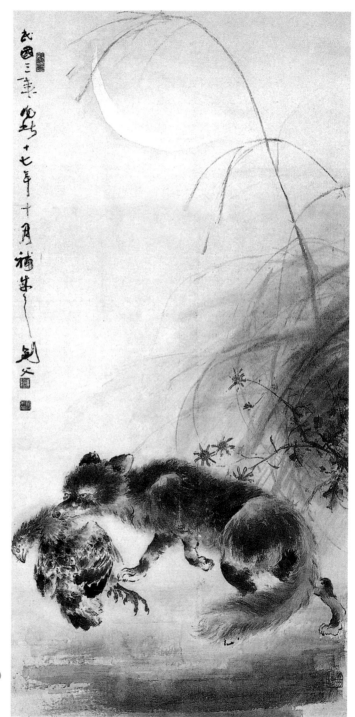

弱肉強食（狐）
1914年
128×60cm

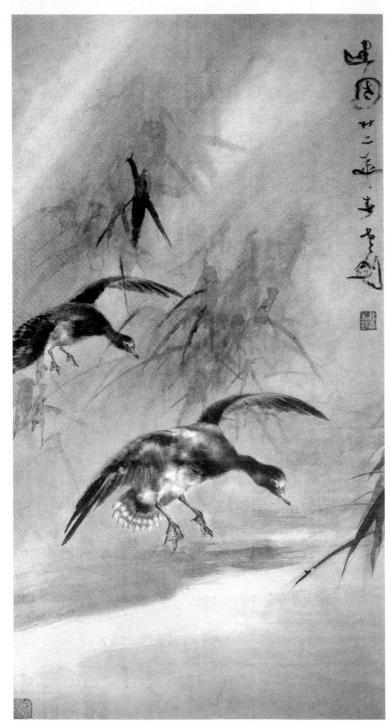

蘆雁圖
1933年
105×56cm

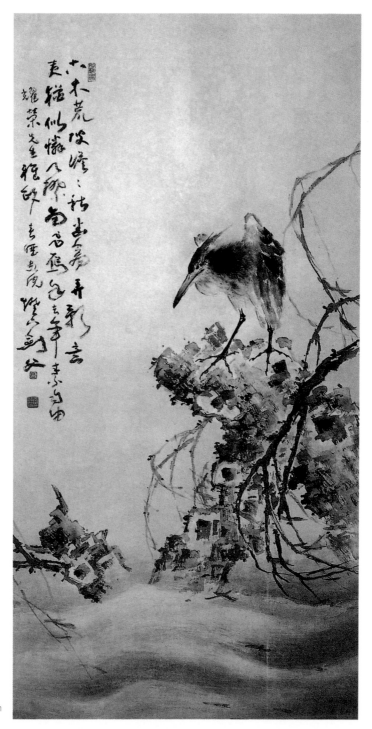

秋意圖
132×65cm

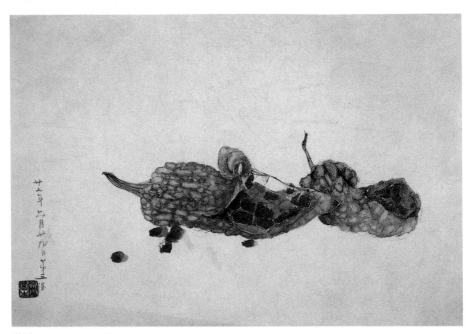

苦瓜　1938年　25×36cm

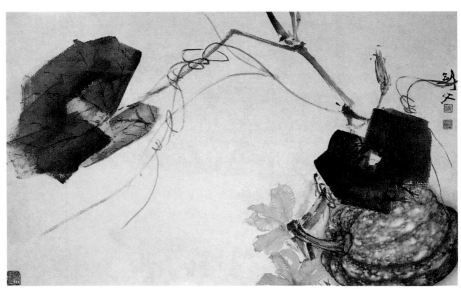

秋瓜　57.3×95cm

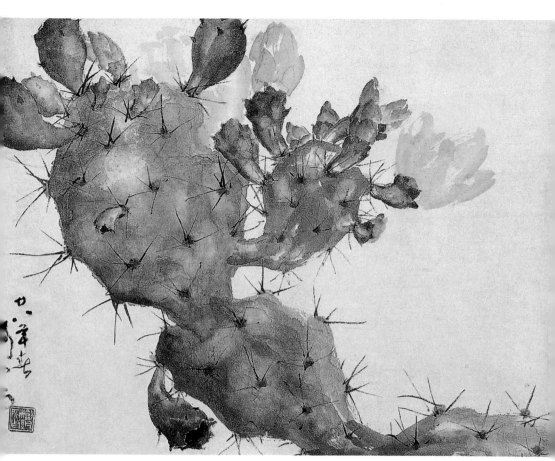

仙掌初花　1933年　33.3×44.8cm

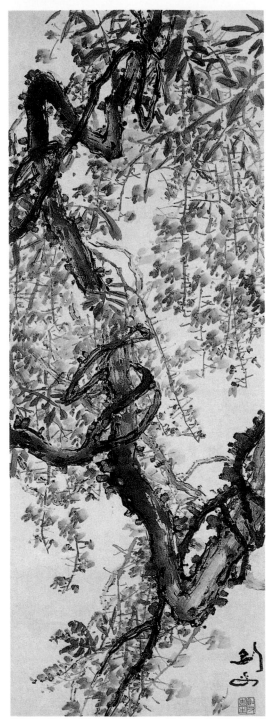

春風爛漫
1944年
110×40cm

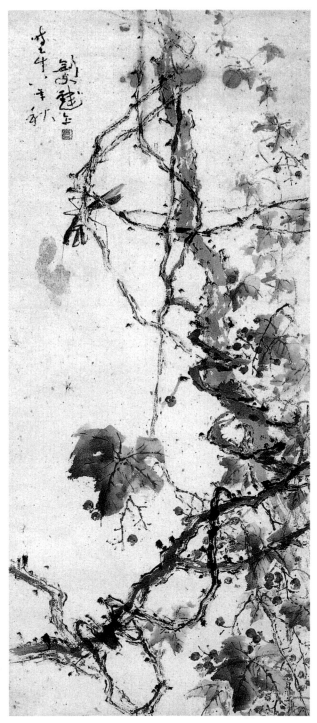

秋花野葡萄
1949年
90×38㎝

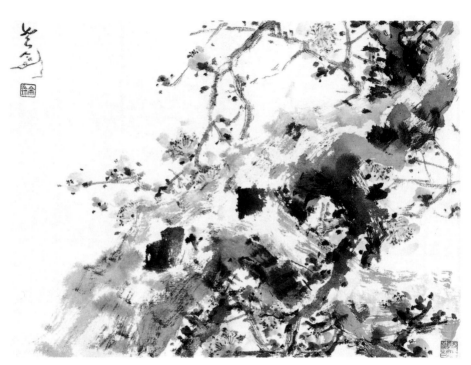

老樹梅花　33.5×44.5cm

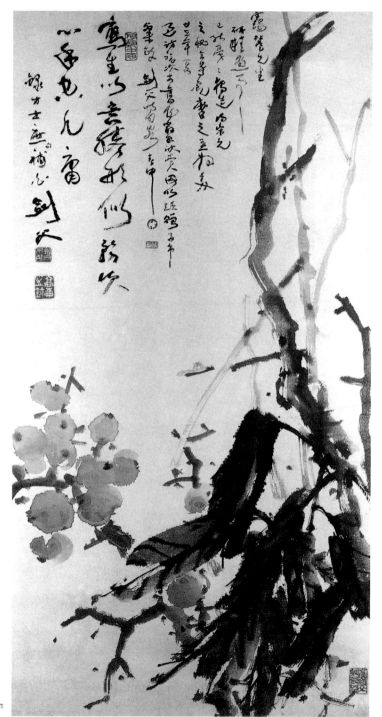

枇杷
44.6×88cm

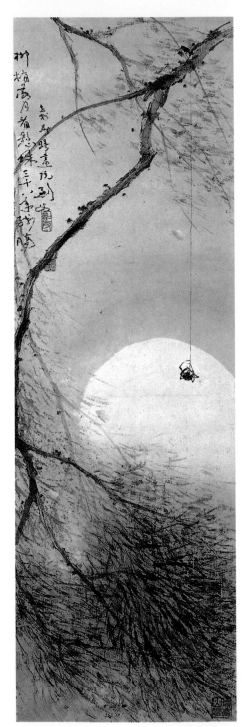

柳梢落月看懸蛛
1949年
118.7×37cm

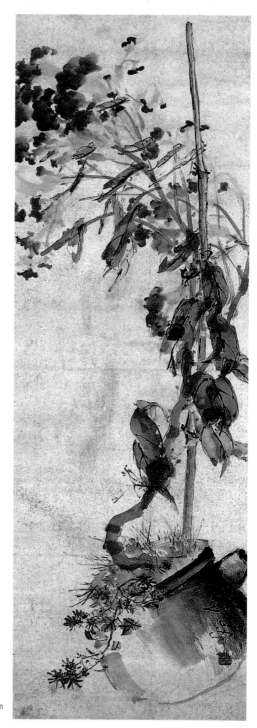

雞冠花
119×37cm

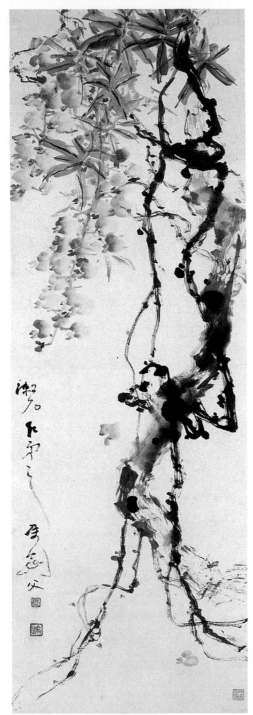

紫藤　100.5×33.5cm

五 | 年表簡編

1879年（清光緒五年　己卯）　1歲

　　10月11日（農曆8月27日），生於廣東省廣州府番禺
　　縣大石鄉員岡村。祖父高瑞彩，父高保祥，母爲側
　　室。
　　父親爲之取名，字卓庭（亦作爵亭），長成後號劍
　　父。別署麟、崙、劍、老劍、劍廬、鵲庭、芍庭、員
　　岡樵子等。
　　在家排行第四，長兄桂庭，仲兄靈生，三兄名岳、號
　　冠天（初號灌田，曾擔任過嶺南大學秘書及新加坡嶺
　　南中學分校校長，一生從事教育工作）。

1883年（清光緒九年　癸未）　5歲

　　就學於廣州私塾，不到一年即讀完《三字經》、《百
　　家姓》、《千字文》，大楷字寫得更好，又喜愛「畫
　　公仔」（廣東話「畫小人」之謂）。

1888年（清光緒十四年　戊子）　10歲

　　五弟奇峰生。奇峰名翁，後亦爲嶺南三大家（高劍
　　父、高奇峰、陳樹人）之一。

1889年（清光緒十五年　己丑）　11歲

　　家道中落，輟學，依靠給族人當童工放牛爲生。

1890年（清光緒十六年　庚寅）　12歲

　　到黃埔新洲一族叔之中藥店當學徒，夜間入夜學讀書。
　　族叔頗善畫竹，於業餘教以畫法，始窺畫法之門。

1892年（清光緒十八年　壬辰）　14歲

　　族叔中藥店生意蕭條，遣其返回家中，後轉依河南長兄
　　桂庭家暫住以謀出路。得族叔高祉元引介，拜居廉爲師

正式習畫。爲居廉賞識，得居於其「嘯月琴館」。

1893年（清光緒十九年　癸巳）　15歲

　　張之洞在黃埔創辦廣東水陸師學堂，其族叔被聘爲水
　　師學堂醫師，遂接其至水師學堂讀書。不半年，因病
　　輟學。

1894年（清光緒二十年　甲午）　16歲

　　幼弟劍僧生。劍僧後留學日本，亦爲嶺南派名畫家。
　　父逝世。

1896年（清光緒二十二年　丙申）　18歲

　　母及長兄桂庭先後逝世。生計窘迫，四處謀生。
　　向同門伍德彝行拜師禮，入居伍氏在河南之名園「鏡
　　香池館」。得觀伍氏及吳榮光、潘仕成、張蔭垣、孔
　　廣陶等粵中名收藏家之藏品，並廣泛精心臨摹，對古
　　代名家各派之精髓深入領會。

1897年（清光緒二十三年　丁酉）　19歲

　　仍居伍家讀書臨畫，前後計兩年。常參加伍氏家中之
　　各種雅集，開始結交粵中藝文人士。

1898年（清光緒二十四年　戊戌）　20歲

　　由友人伍漢翹資助到澳門格致書院（嶺南大學前身，
　　校長鍾榮光）讀書，學習西方新學及英文，課餘從法
　　國畫家麥拉學炭筆素描及油畫技法。

1899年（清光緒二十五年　己亥）　21歲

　　伍漢翹遷回廣州，其亦中輟於格致書院學習返回廣
　　州。再入伍懿莊家工作。

1900年（清光緒二十六年　庚子）　22歲

　　大約於此時在廣州城內司後街開辦一間圖畫研究所，
　　教授傳統國畫技法，學生有三十來人。
　　並入廣州河南吳碩卿牧師所辦之永銘齋玻璃店繪畫玻

璃燈罩。

1901年（清光緒二十七年　辛丑）　23歲

　　約於此年前後，在廣東公學、時敏小學、述善小學等
　　新式學堂擔任圖畫課教師。簡又文爲其學生之一。課
　　餘時常在學生中宣傳反清革命思想。

1902年（清光緒二十八年　壬寅）　24歲

　　仍在廣東公學、時敏小學、述善小學等校教圖畫課。

1903年（清光緒二十九年　癸卯）　25歲

　　仍在廣東公學、時敏小學、述善小學等校教圖畫課。

萱花圖軸　63.5×30.5cm

1904年（清光緒三十年　甲辰）　26歲

　　除在廣東公學、時敏小學、述善小學教圖畫外，又應
　　富紳潘衍桐之聘，在其家塾中教授其子侄畫課。
　　與述善小學之另一日籍圖畫教員山本梅涯友善。山本
　　欽佩其畫藝，勸其赴日深造，並於課餘教其學習日
　　文。
　　冬，山本回國，臨行前力薦高氏代替他接任兩廣優級
　　師範學堂、高等工業學堂圖畫教員。

1905年（清光緒三十一年　乙巳）　27歲

　　在兩廣優級師範學堂、高等工業學堂任圖畫教員。
　　與何劍士、潘達微、鄭侶泉、馮潤芝、陳垣合辦《時
　　事畫報》鼓吹革命。

1906年（清光緒三十二年　丙午）　28歲

　　1月，即農曆乙巳年臘月東渡日本。抵東京時適值農
　　曆乙巳年除夕。囊中金盡，幾乎走投無路，幸得廖仲
　　愷、何香凝夫婦熱心接待。
　　先後參加「白馬畫會」、「太平洋畫會」、「水彩研
　　究會」等藝術團體活動，潛心研習東西洋畫學。
　　積極參與革命活動。

七月，正式加入「中國同盟會」。

暑假返國，親攜高奇峰赴日學畫。劍父考入日本美術院，奇峰入田中賴璋之門。

1907年（清光緒三十三年　丁未）　29歲

早春，亦即光緒三十二年農歷丁未年隆冬，受孫中山、黃興委派返回廣州籌組「中國同盟會廣州支會」。

1908年（清光緒三十四年　戊申）　30歲

粵、湘、贛三省水災，捐出作品〈流民圖〉、〈木蘭從軍〉等十四幅作品參加「美術賑災展覽會」。

1909年（清宣統元年　己酉）　31歲

早春，中國同盟會廣州支會成立，高劍父被指派為會長，潘達微為副會長。

與潘達微合開「守眞閣裱畫店」於河南，以掩護革命工作，是為同盟會廣州支會的總機關。於店內又倡設「審美畫會」作為宣傳革命的機構。又於河南保光里開設「博物商會美術磁窯」，以燒製工藝美術陶瓷掩護製造土炸彈。

1910年（清宣統二年　庚戌）　32歲

參與策動新軍廣州起義，事敗，百餘人陣亡。

在香港與程克、李熙斌等組織「支那暗殺團」，任副團長。

與宋銘黃女士相識。

與潘達微、陳樹人聯合舉行「三友畫展」，為下一次廣州起義籌集經費。

1911年　辛亥　33歲

4月27日，參與黃花崗起義。失敗後，護送黃興逃亡香港。

潛回廣州。10月25日策劃暗殺清廷廣東提督鳳山成

南瓜圖軸　96×56.5cm

功。革命黨人士氣大振。不久，又在新安組織「東新軍」兼統領各路民軍，攻克東江、虎門、威脅廣州。與胡漢民等計議，派密使遊說原清水師提督李準。11月9日，廣州革命軍宣布成立。聯絡海陸軍，組成臨時最高統帥機構「海陸軍團協會」，被推爲副會長。力辭「廣東都督」之職。

1912年　壬子　34歲

得廣東省政府資助，在上海創辦「審美書館」及發行《眞相畫報》，高奇峰協助工作。又在景德鎮開辦「中華瓷業公司」，親手繪製瓶、盤、碟等美術陶瓷。其手製之作品在「巴拿馬博覽會」展出，獲得極高評價。又著《中國瓷業大王計畫書》進呈孫中山，請求資助，擬大力發展新瓷業。

在上海得結交康有爲、黃賓虹、鄧實等，組織「藝術觀賞會」、每月參與「哈同花園」之雅集。

1913年　癸丑　35歲

在上海與多年相戀之革命戰友宋銘黃女士結婚。後育有女勵華、子勵民。

送幼弟劍僧到日本留學習畫。

1914年　甲寅　36歲

繼續在上海與奇峰主持「審美書館」業務，出版現代美術品多種。

徐悲鴻是年十六歲，至上海，先生邀之入「審美書館」，予以資助，並爲其所作之仕女補景。

在上海、杭州、南京舉行畫展。出版《劍父畫集》。

1915年　乙卯　37歲

仍在上海主持「審美書館」。

1916年　丙辰　38歲

高劍僧在日本病故，年僅二十三歲。赴日辦理喪事。
返滬，將寓所名爲「昆侖山館」，埋頭藝術創作。

1917年　丁巳　39歲

8月，「護法軍政府」組成，選舉孫中山爲大元帥。
大元帥府設在廣州河南水泥廠，大廳四壁蕭條，孫中
山遂約先生繪畫二幅，與其舊作合成四幀陳列於上。

1918年　戊午　40歲

桂系軍閥與北洋軍閥勾結，背叛「護法軍政府」，孫
中山被迫去滬。粵軍總司令陳炯明進克福建漳州，奉
孫中山命籌備反攻粵東。高劍父受命前往漳州擔任粵
軍參議，力助陳炯明反攻。審美書館歇業。

1920年　庚申　42歲

10月27日，粵軍克復廣州。11月1日，陳炯明入城，孫
中山任命陳爲廣東省長兼粵軍總司令，高劍父隨軍回廣
州，擔任「廣東工藝」局長兼省立工業學校校長。
航空局長朱卓文爲高劍父舊交，特邀之乘飛機凌空寫
生，爲我國美術界首例。

1921年　辛酉　43歲

遷居廣州城內，名其居曰「懷樓」，集老友陳樹人，
五弟奇峰，門弟子容大塊、黎葛民等，切磋藝事，倡
導「新國畫」。並倡辦全省「第一次美術展覽」，全
力推動「新國畫運動」。
發表〈我的現代國畫觀〉，提出：「不管什麼畫派，也
不分中國和外國，都以去蕪存菁，一爐共冶，創立出一
種不脫離民族風格而又推陳出新的現代新國畫。」
畫壇發生新舊兩派的大論辯。

1922年　壬戌　44歲

在「懷樓」潛心創作，經常與友人舉行文酒聚會，

詩、書、畫之成就甚豐。

1923年　癸亥　45歲

在廣州創辦「春睡畫院」，設帳授徒，院址在府學東
街；又於東校場馬路另立「春睡別院」，以方便更多
學畫者。最後，將兩院均遷至芝紫街，以其房舍頗
多，可以兼住家及教學之用。

方人定入春睡畫院學畫。

1924年　甲子　46歲

主持春睡畫院

1925年　乙丑　47歲

主持春睡畫院。應佛山市長周演明之請，出任佛山市
美術院院長，並赴日購買教學器材。「國畫研究會」
成立，與高氏主張之新國畫展開大論戰。

1926年　丙寅　48歲

主持春睡畫院及佛山市立美術院。
弟子方人定在《國民新民報》發表
〈新國畫與舊國畫〉，闡發先生革
新國畫之思想。

黎雄才入春睡畫院學畫。

高劍父、鄒魯和于右任
（30年代攝於廣州）

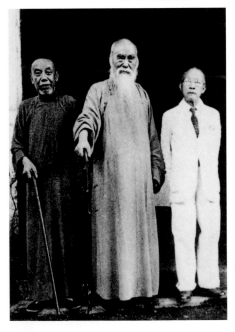

1927年　丁卯　49歲

於廣州花棣孤兒院舉辦之展覽會展
出作品四十餘幅。

1928年　戊辰　50歲

主持春睡畫院及佛山市立美術院。

1929年　己巳　51歲

主持春睡畫院及佛山市立美術院。

1930年　庚午　52歲

遊鼎湖山。

秋，與丁衍庸、陳之佛、倪貽德、林鏞、司徒槐、陳樹人等組織「藝術學會」，被推爲會長，丁衍庸爲副會長，在廣州財廳前之「太平館」舉行成立典禮，參加入會的藝術家共七十餘人。

11月，與廣州培正中學校長黃啓明代表中國赴印度出席亞洲教育會議，受到泰戈爾及印度美術界及留學生盛大歡迎。參加「中印美術展覽會」聯展。

1931年　辛未　53歲

遊印度各省，曾攀喜馬拉雅山及參觀阿旃陀（Ajanta）諸窟，臨摹壁畫。因體弱及天氣不適染病，遂返國。

廣州文藝界在番禺中學召開「歡迎高劍父先生歸國展覽會」，高氏將旅行印度期間所搜集的石刻、標本及壁畫臨摹參加展出。

1932年　壬申　54歲

1月28日，日軍攻上海，高劍父在上海之住宅毀於戰火，在滬家屬遷回廣州。

1933年　癸酉　55歲

仍主持春睡畫院並在中山大學兼任教授。

關山月從之學畫。

高奇峰逝世。

1934年　甲戌　56歲

作品〈松風水月〉參加柏林普魯士美術院之「中國繪畫展覽會」，被德國政府收藏。又參加柏林「人文美術館」揭幕展。

1935年　乙亥　57歲

任教廣州中山大學，主持春睡畫院。

南京中央大學聘爲美術系教授，因無法兼顧而婉辭。

6月，於南京舉辦展覽，展出一百三十餘幅作品。

爲鼎湖山慶雲寺爭回被奪財產，僧人爲之建護法堂於寺內，又於寺外之瀑布旁建護法亭，勒碑記其事以爲紀念。

1936年　丙子　58歲

應南京中央大學之聘任藝術系教授。

赴北京協和醫院做膀胱手術。

有作品參加該夏在上海舉辦的「春睡畫院師生展覽」，其中〈風颸月暗寒蟲泣〉一幀備受讚譽，推爲全場第一。

1937年　丁丑　59歲

任中央大學美術系教授。以該校美術系師生爲主組織「亞風畫會」，擔任會長。

4月，南京舉行「全國第二次美術展覽會」，擔任審查委員會主席，並有〈碧柳煙沉〉、〈紅棉白鳩〉等三幅作品參展。

7月，抗日戰爭爆發，倉皇疏散至漢口，未隨中央大學遷往重慶而返回廣州。

1938年　戊寅　60歲

主持春睡畫院，並努力作畫。

2月，廣州舉行「寒衣濟貧展覽會」，特捐出書畫作品數十件。

7月，春睡畫院兩次遭日軍飛機轟炸，庭院被毀。

10月，廣州淪陷日軍手中，倉促攜眷逃亡。走四會、順德、江門，最後入澳門，棲於普濟禪院。

重設春睡畫院於澳門。

1939年　己卯　61歲

在澳門作畫授徒。

高劍父評點學生作品
（40年代攝於廣州）

在澳門商會舉辦「春睡畫院十人作品展覽」籌款賑濟災民；該展覽又轉至香港大學展出。

子勵民遭綁架勒索而失蹤，家庭受嚴重打擊，夫人宋銘黃一病不起，不久逝世。女勵華亦染病赴香港就醫，癒後轉赴美國留學，入哥倫比亞大學。

續娶翁芝女士為妻，後生子勵節。

1940年　庚辰　62歲

繼續在澳門作畫授徒，其群從弟子有方人定、司徒奇、關山月、李撫虹、羅竹坪、黃霞川、趙崇正、李鳴皋及伍佩榮女士等。中華文化協進會在香港舉行「廣東文物展覽會」，擔任顧問。

撰〈居古泉先生的畫法〉，發表於《廣東文物》。

畫〈燈蛾撲火〉，並題粵謳，宣傳抗戰必勝。

1941年　辛巳　63歲

頻頻來往於港澳間。

中國文化協進會辦「文化講座」，擔任「現代國畫」講席。

香港舉行「東江兵災賑濟義展」，捐出書畫作品七十餘件。

12月，香港、九龍陷入日軍之手。蟄居澳門。

1942年　壬午　64歲

蟄居澳門。

1943年　癸未　65歲

　　幽居澳門，深居簡出，賣畫無門，生活日窘，貧病交
　　迫。

1944年　甲申　66歲

　　3月，澳門舉辦「慈善義展」，任主席，爲難童籌集
　　款項，撰〈感言〉宣揚其事，爲難童請命，一字一
　　淚，得楊善琛、羅竹坪等力助，日夜籌謀，共得善款
　　四萬餘元。

　　日軍及漢奸威逼利誘，請其出任要職，堅不爲所動。
　　爲避禍，早出晚歸，躲在偏僻之小茶樓暗角，深夜始
　　潛回家中。

　　此時血壓高至200毫米汞柱。簡又文得知消息，特從
　　重慶寄詩讚其高風亮節，有句云：「晚節堅貞念老
　　松。」

1945年　乙酉　67歲

　　幽居澳門，三餐已斷，仍不屈，對妻子翁芝女士表
　　示：「餓死事小，失節事大。」消息傳至重慶，國民
　　政府孫科、余漢謀等人匯款接濟。

　　8月，日本投降。與門人在澳門利爲大酒店舉辦「慶
　　祝抗戰勝利展覽會」，師生展出作品六十餘幅。

　　返回廣州，重開春睡畫院。

　　創辦南中藝術專門學校。

　　任廣州市立藝術專門學校校長。

1946年　丙戌　68歲

　　仍主持春睡畫院、南中藝專及市立藝專三校。

1947年　丁亥　69歲

　　仍主持春睡畫院、南中藝專及市立藝專三校。

1948年　戊子　70歲

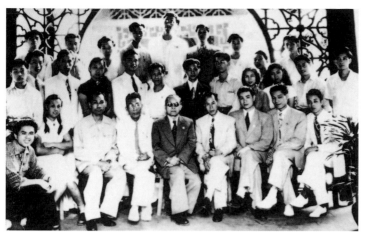

高劍父和南中美術院「春潮畫社」師生（前排右四為黎雄才）（1948年攝於廣州）

9月29日，省、市政府機構及文化教育、藝術等二十六團體聯合為其慶祝七十大壽。在文獻館開壽筵數十桌，與會五、六百人。仍主持春睡畫院、南中藝專及市立藝專三校。

1949年　己丑　71歲

將春睡畫院全部產業捐贈文化大學。

簡又文將百劍樓收藏之高劍父作品一百多件運至香港。

移居澳門。

1950年　庚寅　72歲

居澳門，常往來於港澳間。

堅持作畫，並與廣州門人有書信往來。

健康日壞，高血壓、糖尿病日益嚴重。

1951年　申卯　73歲

1月，在香港大新公司展出新舊作品一百六十九件；回澳後，復在中央酒店將作品再展出一次，為其生平最大規模之個展。

2月，入住鏡湖醫院。

5月22日，病逝澳門鏡湖醫院。

親友、門生在澳門普濟禪院召開追悼會。

香港亦開追悼會於孔聖堂中。

附：主要參考文獻

本年表初稿成於1984年，當時主要參考下列資料編製：

簡又文：〈革命畫師高劍父〉，載上海《人間世》，1936(22)。

〈高劍父畫師苦學成名記〉，載上海《逸經》，1936(6)。

〈革命畫家高劍父——概論及年表〉，載台北《傳記文學》，1972(6)、1973(2)。

黎葛民、麥永漢：〈廣東折衷派兩畫家陳樹人與高劍父〉，見《廣東文史資料》第33輯，

廣州，廣東人民出版社，1981。

馮伯衡：〈高劍父和嶺南畫派〉，載北京《美術研究》，1979(4)。

趙少昂：〈記嶺南三家〉，載香港《大成》，1981(87)。

關山月：〈重睹丹青憶我師〉，載香港《美術家》，1981(19)。

高勵節：〈高劍父的畫稿〉，載香港《美術家》，1982(23)。

黃獨峰：〈談嶺南畫派〉，載北京《中國畫研究》，1983(3)。

香港藝術館編：《高劍父的藝術》，1978。

《高劍父畫集》廣州，廣東人民美術出版社，1981。

初稿寫成後，一直未曾發表，九〇年代後，再讀到下列資料：

黃兆漢：《高劍父畫論述評》，香港大學亞州研究中心出版，1972。

臧冠華：《革命二畫家——高劍父、潘達微合傳》，台北，近代中國出版社，1985。

陳薌普：《高劍父的繪畫藝術》，台北市美術館，1991。

李偉銘：〈高劍父留學日本考〉，載上海《朵云》，1995（44）。

高美慶：《嶺南三高畫藝・導論》，香港中文大學文物館出版，1995。

其中陳薌普所著將高劍父赴日留學時間訂爲一九〇三年元月首次赴日，停留一年，一九〇五年冬再度赴日，停留約半年；暑假返國，再攜高奇峰赴日，年底返國。其說依據是何錦燦在香港珠海大學歷史研究所所撰博士論文《高劍父及其新國畫運動》（1985），但並未對何氏原文作任何轉引。筆者得柏克萊加大東亞圖書館錦緞女士幫助在網際網路上找尋全美各圖書館均無法覓得何氏之文。爾後，李偉銘又再根據高劍父留日時一些無署年的畫稿（廣州美術館藏）爲主要依據，將其題款之書跡與高氏其他作品之書法筆跡作排列對比，在〈高劍父留學日本考〉一文中，支持陳薌普說，提出高劍父一九〇三年一月二十八日首次抵達日本，從一九〇三至一九〇七年間曾多次到日的結論。同時，高美慶在香港中文大學文物館出版之《嶺南三高畫選》之〈導論〉中，採納李偉銘意見，但亦提及現在高劍父畫作與李說矛盾之處。筆者研究的意見是，李偉銘該文資料收集得相當詳盡，但考訂卻有疏誤不當處，容另文再議。本表所訂爲筆者考訂結論，於此說明。本表所參考之中外文書刊尚多，未能一一盡列，謹此對各位作者致謝。

附：常用印

侖之璽

高劍父皈依記

廣州番禺縣

高崙

游藝中原

劍父三十後所作

侖

劍父甫

高崙私印

劍父之璽

高崙長壽

番禺高崙

主要傳世作品目錄

高柳晚蟬 (見116頁) 　　115
1935年
69×32cm
香港中文大學文物館藏

冬　　　　　　　　116
1935年
台北藏

鬼燈如漆照松花　　117
1936年
香港藝術館藏

牡丹 (見143頁)　　118
1936年
107×36cm
私人收藏

秋燈 (見142頁)　　119
1936年
私人收藏

水竹幽居 (見169頁)　120
1936年
私人收藏

顧影自憐 (見176頁)　121
1937年
102×43cm
香港藝術館藏

風飀月暗寒蟲泣 (見108頁)　122
1937年
131×41cm
香港中文大學文物館藏

梅竹　　　　　　123
1937年
香港藝術館藏

雲棧圖　　　　　124
1938年
高氏家族藏

羅漢　　　　　　125
1938年
香港藝術館藏

春深蝶渡江 (見186頁)　126
1938年
33×66cm
私人收藏

白骨猶深國難悲 (見55頁)　127
1938年
48×35cm
香港藝術館藏

南瓜花 (見112頁)　128
1938年
34×42cm
香港中文大學文物館藏

仙掌初花　　　　129
1939年
香港藝術館藏

翠鳥菠蘿蜜 (見124頁)　130
1939年
34.5×47.5cm
香港中文大學文物館藏

松子 (見123頁)　131
1939年
33.5×44.5cm
香港中文大學文物館藏

恆河落日　　　　132
1939年
香港藝術館藏

煙暝漁醫靜 (見173頁)　133
1939年
143×64.8cm
香港藝術館藏

野趣　　　　　　134
1939年
高氏家族藏

外樸內華　　　　135
1939年
不詳

入骨相思 (見128頁)　136
1940年
香港藝術館藏

花卉　　　　　　137
1940年
香港中文大學文物館藏

燈蛾撲火 (見54頁)　138
1940年
96×43cm
香港中文大學文物館藏

〈蘭花〉斗方　　　139
1940年
台北藏

鳳蘭 (見144頁)　140
1940年
63×33.3cm
香港藝術館藏

玉蜀黍 (見130頁)　141
1940年
105×40cm
香港藝術館藏

花卉　　　　　　142
1940年
香港中文大學文物館藏

花卉蝸牛 (見125頁)　143
1940年
34.5×48cm
香港中文大學文物館藏

果鳥　　　　　　144
1941年
國泰美術館藏

國家圖書館出版品預行編目資料

高劍父／蔡星儀著，-- 初版。-- 台北市：
藝術家，2003（民 92）
面；公分──（中國名畫家全集，7）

ISBN 986-7957-54-7 （平裝）

1.高劍父─傳記 2.高劍父─學術思想─藝術
3.畫家─中國─傳記

940.9886 92001775

中國名畫家全集〈7〉

高劍父（GAO JIAN-FU）

蔡星儀／著

發 行 人　何政廣
主　　編　王庭玫
編　　輯　王雅玲、黃郁惠
美　　編　柯美麗、許志聖
出 版 者　藝術家出版社
　　　　　台北市重慶南路一段 147 號 6 樓
　　　　　T E L：(02)2371-9692～3
　　　　　F A X：(02)2331-7096
　　　　　郵政劃撥：0104479～8 號 藝術家雜誌社帳戶

總 經 銷　時報文化出版企業股份有限公司
　　　　　桃園縣龜山鄉萬壽路二段351號
　　　　　TEL：(02) 2306-6842

分　　社　台南市西門路一段 223 巷 10 弄 26 號
　　　　　T E L：(06)2617268
　　　　　F A X：(06)2637698
　　　　　台中縣潭子鄉大豐路三段 186 巷 6 弄 35 號
　　　　　T E L：(04)25340234
　　　　　F A X：(04)25331186

初　　版　2003 年 2 月 28 日
定　　價　新臺幣 480 元

ISBN 986-7957-54-7
◎本書中文繁體字版由河北教育出版社授權
法律顧問　蕭雄淋
版權所有 不准翻印
行政院新聞局出版事業登記證局版台業字第 1749 號